U0013718

相聚於
美麗的建築中

伊東豐雄散文集

謝宗哲 譯

【楔子】

迎接二〇一九年元旦後不久，一月十五日早晨，我在家裡不慎跌倒，隨即被送醫急救。病因是「腦幹梗塞」（譯註：亦即「中風」）。

不幸中的大幸是，後來完全沒有併發任何記憶與語言上的障礙，然而身體上卻有兩個部位產生麻痺，一個是身體平衡系統崩潰，造成了步行障礙，另一個則是飲食上的吞嚥困難。住院治療一個月後，轉到復健醫院，持續針對這兩處進行復健治療。

努力了三個月後，恢復到能夠拄著拐杖走路、飲食上也能攝取流質食物，於是決定出院。然而九月又在家裡跌倒，造成骨折，再次落

得住院一個月的下場。

現在，我已經能夠正常的吃喝一般食物，在家裡持續療養的同時，一週會出門到事務所兩三次。雖然如不隨身攜帶拐杖多少會感到不安，不過還是勇敢的步行出門。身體受到這番折騰，可以說是我始料未及的人生初體驗。

在這段期間，由於婉拒了所有的課程，也停掉了事務所以外的會議，所以累積了龐然巨量的時間。在住院時有一陣子完全無法入睡，因此在深夜時光中，得以重新進行各種思考。

在回顧過去做的建築時，我的思考轉到了自我內在理論面的部分，也就是，到目前為止，自己是基於什麼想法在創作建築的，以及所謂的建築究竟為何等本質問題。

透過這段時間，我清晰覺知到自己內在未曾改變過的中心部分，

4

了解到自己用盡全力絞盡腦汁思考的事，也終於深刻明白，在某些地方，我明明當初應該更加追究到底，然而我就是沒那麼做，最後果然還是行不通。

然後，在經歷過這場病痛之後最大的收穫，是與人的接觸方式有了很大的改變。比方說，單指走到車站月台搭乘新幹線這件事，以前未曾意識到的習以為常，如今對我來說，已絕非能輕鬆達成的任務了。周圍的人們就這樣快速地步行超越過自己，這讓我第一次感受到，自己原來是個弱者了。

之前到東日本大震災的災區時，我懷抱著支持當地的心情，同時，也想試著重新思考我自己的建築意義何在。到了今日，深深覺得當初的自己實在太過天真，因為那時並未和受災的人處於相同的立場。現在，我內心十分在意，我是否終於能夠以那樣的立場來思考建

築了呢？

開設自己的建築事務所，馬上就要滿五十年了。

我在思考，不是以建築師的身分──而是，我，一個人──能做到什麼？不是意識到身為建築師的自己和他人的不同，而是，我想感覺，身為一個個體，我如何與他人同一、共感呢？我非常想要確認，自己能不能在這樣的想法基礎上來思考建築。

也許有人覺得很無趣，但是我認為應該要更加溫柔，「用溫柔的眼光思考建築」才是。這並非是以弱勢的立場思考的說法，說的確切些，倒不如說是想讓自己的心更加堅強。

雖然我無法像過去那般行動自如，但倒是很希望思考能比從前更柔軟。我一邊這樣想，希望面對今後的建築，我能再多努力一下。

6

如同蜜蜂在花叢中飛舞般，新冠病毒在人與人之間穿梭來去。從病毒的角度看來，人類不是獨立的個體，而是連續不斷的自然界的一部分吧。

伊東豐雄——相聚於美麗的建築中

台湾での出版に際して

本書は私の幼少の頃からの生活や体験、建築の道に進んでからの思考の軌跡などを思いつくままに語った本である。

少年の頃には建築家になろうなどとは夢にも思わなかった。大学受験の時ですら、野球をしたいと考えていて、見事に失敗し、野球を諦めた。もしストレートで合格していたら、文科系に進んで建築家になることはなかったであろう。

振り返ってみると、現在の自分の仕事や生活を定めているのはい

くつかのちょっとした決断の結果である。あの時もし別の決断をしていたら異なる人生になっていたに違いないと思ったりもする。

ひとつの建築が実現するプロセスにも人生と同様なことが言える。自分で描いた最初のイメージが思いもかけない状況によって異なる方向に変わることはしばしば起こる。建築は発表される時には個人名だが、一人でつくることは不可能である。クライアントや担当のスタッフ、協働するエンジニア、建設会社のスタッフや職人達等との対話を経て建築は実現する。私は当初のイメージがその通りに実現してしまうのは退屈なことだと考えてきた。だから当初描いていたイメージが他者との出会いや対話によって変わっていくことをポジティブにとらえてきた。自分の想像もしていなかった案に変わることこそがクリエイティブだと考えているからである。しかし

ひとつのプロジェクトの実現過程において変更はくり返されたとしても、その背後における建築思想自体は変わらない。思想までも変わってしまったら個人の名の下での建築は成立しなくなってしまう。

同様に考えると、人生における仕事や生活もいかに変転しても、その背後に変わらない何かがあるようにも思われてくる。それは建築における思想に相当する何かである。それは個人の自我（エゴ）と言えるかもしれない。自らを他者と切り分けている特質と言うべき何かである。即ち、私が建築家として今日生きてこられたのは、偶然の連続の結果のようでありながら、他方で自分の変わらない何かに運命づけられていたのかもしれない。人生とは実に不思議なものである。

台湾で私は7つのプロジェクトに携わった。台北と台中でそれぞれ3つ、高雄で1つ、そのうち公共建築は高雄国家体育場（2009）、台湾大学社会科学部棟（2013）、台中国家歌劇院（2016）で、その他はプライベートなプロジェクトである。

2005年にレクチャーに招待されたのが契機となって、その年高雄のスタジアムと台中のオペラハウス、2つのコンペティションに参加し、いずれも勝つことが出来た。これら2つのプロジェクトを実現出来たことは、私の建築キャリアにおいて画期的な意味を持っている。特に台中国家歌劇院は私の身体的思考を最も体現したプロジェクトと言える。

このコンペティションに勝った時、この建築はどのような方法でつくられ、完成までにどれ位の期間を要するのか目処が立っていな

かった。にも拘らず市長をはじめとして市民達はこの建築の実現を支え、楽しみにしてくれた。実施設計が終わっても、施工を名乗り出る会社は現れず、実現をほとんど諦めた時期もあった。だが最終的には地元の建設会社が引き受けてくれて何とか実現した。コンペティションから何と11年もの歳月が過ぎていた。

オープンの日、広場を埋め尽くした人々を見て11年間の苦労は一瞬にして消えた。素晴しい瞬間であった。高雄国家体育場のオープンの時もそうであったが、台湾の人々は建築の完成を心から喜び、祝福してくれる。台湾は我々建築家に元気と勇気を与えてくれる。

台湾で実現した7つのプロジェクトのうち、4つは同じ建設会社によって施工された。いずれも素晴しい仕事である。総裁と呼ば

れている指導者の建設に対する情熱がスタッフや職人に伝わって心のこもった誠実な仕事につながっているのであろう。

プライベートなプロジェクトにおいても、プレゼンテーションにおけるＣＥＯの建築に対する情熱は日本の比ではないように感じられる。そうしたリーダーの建築にかける熱い想いが台湾の新しい建築を創ろうとする強い意欲を生み出しているに違いない。

本書が台湾で翻訳されることになり、大変嬉しく思っている。翻訳して下さった謝宗哲氏をはじめとして関係者の皆様に謝意を表したい。

伊東豊雄

本書是我從小時候的生活體驗、以及在建築之路邁進的思考軌跡的所思所想，所集結整理的一冊。

年少時，我作夢都沒想過自己將來會成為一位建築師，甚至一到大學入學考試的時候，都還一心一意地想著要打棒球；結果入學考試失敗而放棄了棒球，如果那時順利考取大學的話，或許就會直接讀文科而不會成為建築師了吧。

理出這些回顧後，才發覺成就自己現在的工作與生活的，是幾個小小抉擇的結果。如果當時做了不一樣的決定，想必就會是截然不同

的人生吧。

實現一棟建築的過程可以說和人生幾乎是同樣的一件事。自己所描繪的最初構想，經常總會因著出乎意料之外的狀況而轉變成不一樣的方向。雖然說在建築進行發表時都是以個人的名義，但事實上，單獨一個人是辦不到的，必須要同業主、負責的同事、合作的工程師、建設公司的同仁與職人們持續對話溝通才得以完成。我一直認為，若只是按照當初一開始的構想就那樣實現了的話，肯定非常無趣。因此我一直都很正面地看待把當初描繪的意象拿來與他人交流、透過對話來做出改變的這個做法。因為我覺得如果作品到最後能夠超乎自己原本的想像，那才是真正的有創意。然而一個建築案在實現過程中即便會發生反覆的變更，但在那背後的建築思想本身卻是不變的──如果連思想都改變的話，那麼屬於個人名下的建築就無法成立。

若按照這個邏輯，那麼人生中的工作與生活無論再怎麼變化，似乎會讓人覺得背後必然還是存在著某個不變的價值在。那是相當於在建築中的思想之類的吧，或許也可說是某種個人的自我，可以稱之為是可以把自己與他者區別開來的某種特質。也就是說，我的建築師生涯，既是一種偶然的連續性結果的同時，也是基於自己某個不變的部分所決定出來的命運吧。人生真是不可思議啊。

在台灣，我很榮幸做過七個建築案，台北與台中各三個，高雄有一個。其中公共建築有高雄國家體育場（高雄世運主場館）（二〇〇九年）、台灣大學社會科學院院館（二〇一三年）、臺中國家歌劇院（二〇一六年），其他則是一些私人案。

二〇〇五年我受邀到台灣演講，是為契機。那一年我參加了高雄體育場及臺中歌劇院的競圖，兩者都贏得了勝利。這兩個建築案得以

實現，在我的建築生涯中具有劃時代的意義。尤其臺中國家歌劇院更是最能夠體現我透過身體來進行建築思考的一個建築案。

贏得國家歌劇院競圖時，對於這棟建築要用什麼方法來蓋、到施工完成需要花多少的時間等，可以說當時根本還沒有什麼眉目。然而即便如此，包括（時任的）市長、還有許多市民們都支持著這棟建築的實現，並滿心期待。

在細部設計完成後，也曾一度出現過因為沒有任何願意投標的施工廠商而幾乎要放棄的狀況。然而最後，在當地的營造公司挺身而出接下這份任務後，總算順利完工。從競圖階段到落成，竟然已整整過了十一年。

開幕的那一天，看見廣場被人群所填滿，十一年來的辛苦，一剎那完全消失了。那是無比美好的瞬間啊！高雄體育場開幕的時候也

18

是這樣的，這讓我由衷感受到，台灣民眾在建築完成的時候是多麼真心感到喜悅，並給予我祝福的啊。台灣賦予我們這些建築師們許多力量與勇氣。

在台灣所實現的七個建築案中，其中有四個是由同一家營造公司所承做施工。而這當中的任何一件都是無與倫比的完美作品。想必是被稱之為總裁的指導者，對於建設營造的熱情毫無保留，進而傳達到同仁與匠師職人們的身上，而得以和這些用心、真切而誠懇的工作成就連結在一起的吧。

至於私部門的建築案，我也都能在簡報時感受到，類似公司的CEO對於建築所懷抱的那種日本所難以相比的熱情。這樣的領袖對於建築所投注的心血，無疑孕育出了得以創造出台灣新建築的強大意念與企圖。

本書能夠在台灣出版，我個人感到非常開心。在此也對翻譯此書的謝宗哲先生及相關的工作人員們表達謝意。

伊東豐雄

伊東豐雄 —— 相聚於美麗的建築中

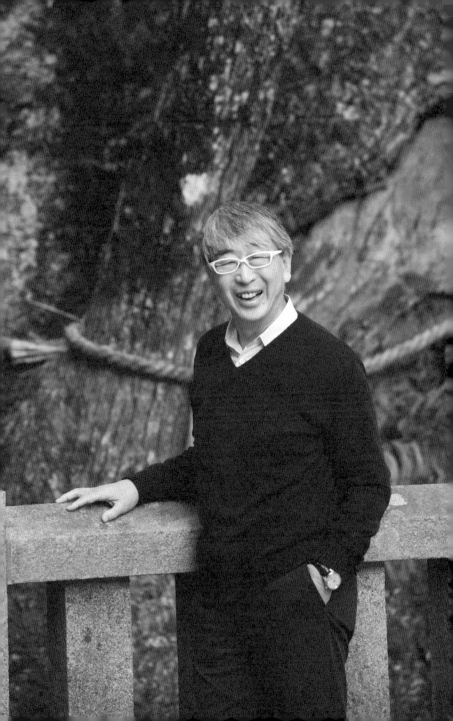

目錄

還想對建築再多一點講究

大事記

深夜中病房裡的所思所想

從「中野本町之家」到「臺中國家歌劇院」的轉折

真夜中の病室で考えたこと

「中野本町の家」から「台中国家歌劇院」へ一回転

為了我們自己的明日之城

東日本大地震的時候，我在幾個災區蓋了名為「眾人之家」的聚會所。那是設置在臨時住宅的基地中，任誰都可以輕鬆自在地繞過去串串門子，宛如起居室又像緣側般的休憩場所。

震災發生後，我帶領當時剛創立的「伊東建築塾」的學生們一起前往災區。並不是接了任何委託，而是認為，身為建築師，肯定有能

幫得上忙、派得上用場的地方。

最初前往釜石[1]，和當地的人們提到「接下來，大約有三天的時間，想要和你們一起聊聊……」時，他們馬上回應：「你們來這裡幹什麼？」、「我們沒有任何事情需要你們來幫忙。我們自己的城鎮要自己蓋！」——那一瞬間，我強烈感受到我們建築師是多麼的不受信任，是多麼不被需要的存在。——雖然說在這之後的三天裡，透過一而再的懇切對話，我們漸漸得到相當程度的信賴。

實際上我最初蓋的「眾人之家」並不在釜石，而是在仙台的宮城野區。宮城野區的居民很高興能夠在那樣的地方蓋出那樣的房子[2]，因此相當歡迎我們。然而，他們考慮的並不是我現在關注的「能否一起做

1 位於日本岩手縣東南部。東日本大地震時，因受海嘯襲擊，部分地區被水淹沒。

2 編按：宮城野區的「眾人之家」興建於公園內的臨時住宅宅區內，僅有十坪。

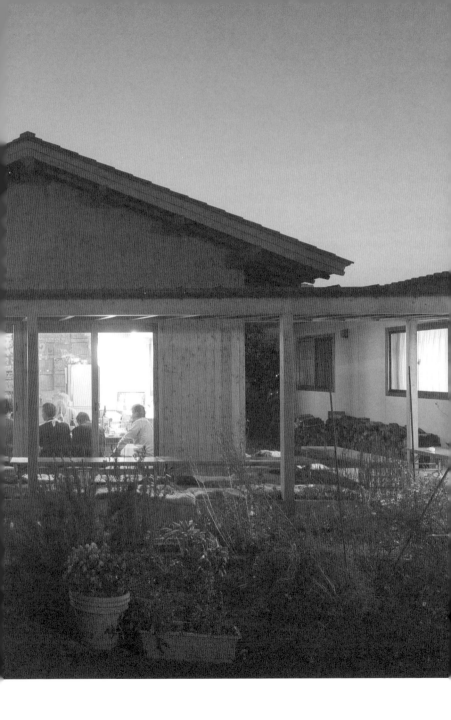

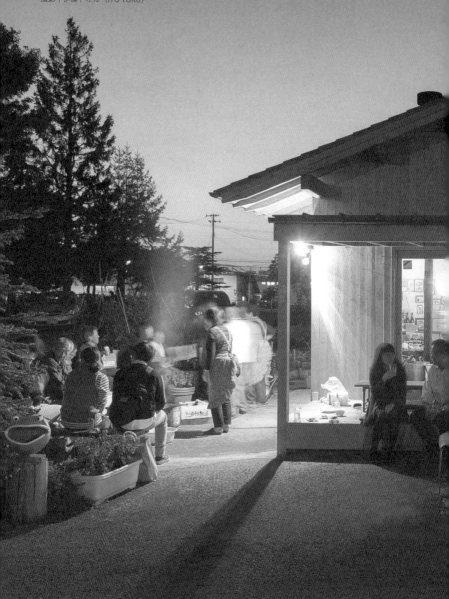

位於仙台市宮城野區，與臨時性住宅之基地並列「眾人之家」第一號。
（臨時性住宅解體後，二〇一七年移築到新濱地區繼續活用。）
攝影｜伊藤トオル（ITO TORU）

建築、能否共享」的層次，他們之所以接納我，無疑是因為他們覺得我

「人很溫和」、「是個好人」。不過這也沒關係，或許這也能視為是一種

介入的方式吧。總之，結果就是深刻體會到身為建築師的無力感。

仙台宮城野區的「眾人之家」，是個有著煙囪與斜屋頂的小木屋

般的建築，和我過去設計的建築，可以說完全大異其趣。

當時，我認為這與我平常所設計的建築截然不同也很好。但同仁

們對此卻有些疑慮，反問我「設計出這種一般木匠就能夠蓋得出來的

房子真的可以嗎？」但我認為，做出一、兩個這樣的建築，其實並無

大礙。但重點就是要快，要快點蓋出像從前的民居那種房子。

現在回想起來，就正因為是在這種時候，才更應該創造出自己最

棒的作品啊。而且，對災區的人們而言，那也才能讓他們打從心底稱

讚啊。這讓我再一次深切地感受到痛處，「若不在自己的建築上做出

34

變化，果然還是不行的」。也就是說，若只是沿用向來的思維與做法

來面對災區民眾，我也說不出這是我最棒的作品吧。

雖然說，改變自己的建築風格並非一朝一夕可以辦得到，但我也

開始覺得，必須逐漸改變我自己的思考方式。

那時候，甚至連復興計畫的目標都尚未確立之時，我卻想像著，

災區的民眾，一瞬間腦中閃過的，自己的明日之城的願景，一定是極

為美麗的城鎮吧，他們絕對不是只想要重現過去的城鎮，而且，也不

會是目前持續興建中的城鎮。與其說明日之城是個理想，不如說是以

自己內在的心象風景[3]所建造出來的城市吧。我感覺，那個願景，就

閃現於一瞬之間。

結果，我們提出的復興計畫案，沒有任何一個獲得採用。和建築師的無力感不同，這個結果讓我體會到行政系統築起的高牆是多麼的令人感到厭惡。——雖然後來也因而得以連結到「眾人之家」的計畫。

所以，在真正的意義上，在思考今後的城鎮與建築時，感覺非得和眾人共享那一瞬間、宛如夢幻般的城鎮意象。而那究竟是否可行，是我目前正在思考的事。

明明不覺得有必要卻被蓋了出來

必要だとも思ってないのにできてしまう

我們這個世代，是在現代主義的理論邏輯下接受建築教育的。

二十世紀初，現代主義建築始祖之一的勒‧柯比意（Le Corbusier）在談到「未來是如此美好啊」的都市或建築，我認為真的是閃閃發光的。然而，現代主義的語言已失去了昔日的光輝，而接受現代主義的社會也都已產生質變。而且，我認為現代主義建築與全

球化經濟的理論掛勾後，變得更加墮落。如同東京澀谷的再開發案所表現出來的一樣，建造建築的動機似乎只剩下經濟活動而已。

明治以降的這一百多年裡，日本因為急速的現代化，從江戶那個以人類安居尺度的低樓層建築所構成的城市，急遽蛻變為鋼筋混凝土的城市，也開始建設起超高層大樓。

一直以來，建築師們被教育成肩負著所謂現代主義信仰──亦即透過現代主義思想的理論所建造的建築與都市才是理想的，並且相信藉由現代化，以工業化為目標所造出的城鎮與建築才是豐盛富足的，於是大家也就一直朝著那樣的方向持續邁進，而未停歇。

例如「雨庇」，雖然我們也認為在雨庇下堆著薪柴的景象深具韻味並充滿美感，但不知何時開始，覺得「沒有雨庇的家比較美」。盡

可能抽象簡潔、沒有類似凹凹凸凸構件的現代美學取而代之，認為平滑又抽象的四四方方才是美，過往的美學被取代了，連屋頂也改採用平屋頂（Flat-Floor）形式了。

尤其是在某種程度上高層化、層層累積疊加式的建築普遍之後，就不得不蓋成平屋頂，因此在現代以前我們視之為理所當然的建築，和外來的現代主義思想立基下的建築，出現了難以彌補的鴻溝。隨著建築的大規模化，這條鴻溝就愈發擴張，現代都市變成了超級摩天大樓林立的都市。

到一九七〇年代結束前的那段時間，在需要與供給的關係中，那個講究並追求事物價值的經濟系統還能正常運作循環著，但現在則已經完全超越那樣的層次了。再加上，全球化的經濟體系下，需要仰賴不間斷經濟活動的運轉，因此有著「即使建築並不真的必要，但卻不

得不持續蓋下去」的結構性矛盾存在。一來大家都不覺得這件事很重要，二來，明明也不認為有需要，但還是不斷地推動巨大土木工程的進行。往來東北的那段期間，我對這份空虛感到強烈厭惡──如果要說到底，究竟為什麼要蓋出如此巨大的防波堤，說白了，是為了經濟，而不是為了人。

就建築來說，或許還可以用功能性、或便利性的尺度來判斷其好壞。然而，在災區，有很多人並非活在那樣的尺度裡，對這些人來說，就算請他們入住那種宛如盒子、或像是集合住宅中那種以現代主義建造的災民公營住宅，我想他們肯定也完全開心不起來吧。

近代以前與現代的接點

近代以前と現代が結びつく接点

我們在日常裡，完全接受了所謂的現代生活嗎？而日本之美又是什麼呢？

被問到這個問題的時候，我們會碰到一個現實：誰都不覺得現在的生活是最美的。——那些非日常，在他方存在著的日本之美，而大抵是過去的事物。只是，桂離宮雖然美，但卻和自己現在的生活毫無

關連。

如果用食物來比喻的話，我們會覺得不是只有洋菓子（西式糕點）很好，和菓子也很棒啊，壽司也是，就算再怎麼現代摩登的美食進入了食物世界，無論是過去或現在，壽司都是很美味的。然而，在建築的範疇裡，過去的美麗事物，並未能像食物般能與現在相連結在一起。

實際上，能夠住在日本傳統木造房屋的，是極少數的人。大多數的人們頂多就是在度假時入住日式旅館，泡著溫泉時，感受到「這實在很棒」而讚歎不已。只要日本人毫不自覺下，矛盾的接受這種雙重生活，日本建築的未來將會面臨極限──我認為，在某種程度上，日本建築實在稱不上厲害或是嶄新。

在世界建築界中，日本的現代建築受到了高度的評價。然而在我看來，那只是現代主義的洗鍊度而已。

目前為止，有七組日本人獲得了被譽為建築界諾貝爾獎的普立茲克獎——這麼說來我也是其中之一，只不過，我認為那也只是對「那群人做的還真不錯」的評價方式。

從歐洲的角度來看，現代主義是自己的東西，因此是類似「明明就是東洋人，做得倒是挺好的啊」的這種態度，令人難以心服口服。

為了擺脫這種困境，真的非得連結起日本近代以前那些美好的事物才行。如果能夠在某些地方把這些好好地連繫起來，應該就能創造出讓災區的人們也能脫口讚美「真是好建築啊」的那種建築，這是我最近在想的事。

再一次，從零開始重新思考歷史及地域性，看看是否能夠結合

也就是說，找出讓近現代以前的思想和使用現代技術的建築合而為一的接點。而這件事，坦白說，是我接下來想要在建築中達成的目標。

如同潛入地下的建築

地下にもぐっていくような建築

大學畢業後進到菊竹清訓建築設計事務所，學習到「建築並不是理論」、「如果（此物）不是自己用盡全身的力氣覺得可行，也沒辦法讓人認可」，因此我開始覺得「建築這東西還真有趣啊」。

那麼，回到這個原點，基於自己體感設計出來的建築，究竟是什麼樣的東西呢？我在深夜的病房裡，一邊瀏覽著過去的作品集，一

邊思考著。

早期建造的「中野本町之家」（一九七六年），此刻我重新體會到它在我自己的內在占了極大的分量。那是我為姐姐設計的馬蹄型平房，幾乎沒有面向外側開的窗戶，只有在面中庭的內側和天窗處開了小窗，連入口都很難找到。對外界來說，是非常封閉的形式。當時，常被說是地表上的地下空間或洞窟般的空間。

但對我自己來說，用身體來思考建築這件事，感覺是在「中野本町之家」這個案子中實現的。在那之後，我察覺到，基於自己身體感覺的建築就是像「中野本町之家」那樣沈潛於地底的內向式建築，而那大概也就是我自己的「身體性」。

這樣一來，我反而想要離開這樣的「身體性」。

若用比喻來說的話，也就是我開始想從地底下走出來，到地面

46

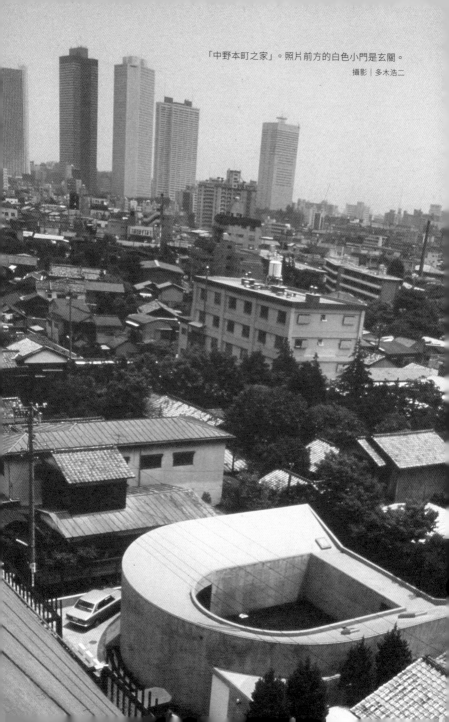

「中野本町之家」。照片前方的白色小門是玄關。

攝影｜多木浩二

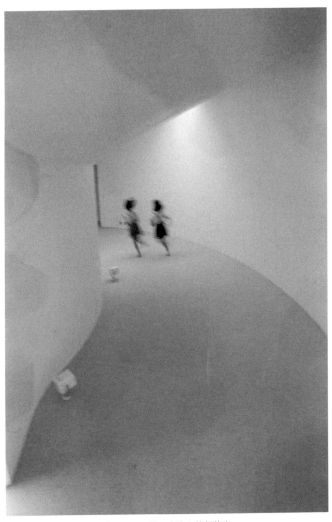

「中野本町之家」管狀的內部空間。從天窗注入外部的光。

攝影｜多木浩二

上。只不過，試圖離開自己體感做的東西，果然因為是用頭腦思考、

刻意做出來的結果，總讓人不免感到生疏冷漠。從三十幾歲開始，不

斷重複著這樣的循環。

直到我在台灣設計了「臺中國家歌劇院」（二〇一六年）。在這

棟建築裡，也有被稱為宛如洞窟般的空間，與「中野本町之家」的某

些地方有共通之處。因為種種因素，臺中國家歌劇院前前後後總共花

了十一年才完成。就在竣工的瞬間，不禁感嘆自己的建築人生整整轉

了一圈──這是我建築生涯中的一甲子。

就這樣，在回顧自己的建築時，像是流動的空間、體內回歸之

類的等等，雖然可以用各種說法來談，但我還是覺得洞窟式的空間

是我自己的本質。像是「下諏訪町立諏訪湖博物館‧赤彥紀念館」

（一九九三年）之類的作品，雖然我並不覺得是傑作，但對我而言，

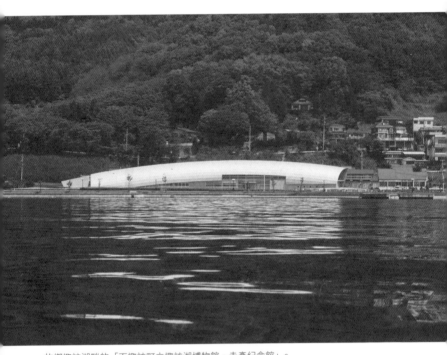

故郷諏訪湖畔の「下諏訪町立諏訪湖博物館・赤彦紀念館」。

卻是充分展現了身體性的建築──如果硬是用語言表現的話，便是「雖處於地上，卻像是洞窟」的建築。洞窟只有內部而沒有外部，也就是沒有外形。「中野本町之家」也是如此。

但在那之後，「該怎麼處理建築外形」對我來說，是經常覺得很煩惱的問題。我一直在想，如果建築可以沒有外形的話，那該會件多麼開心的事啊。

像豆腐那樣切成四四方方的外觀，就結果來說呈現了外形，但卻不是有意為之的外形表現；那是從內部長出來的東西，在其擴張境界上截斷而成的「剖面」，這是我常用的說法。也就是說，沒有建築立面的概念。而關於室內的概念，在我的想法裡也幾乎是不存在的。

不過就洞窟而言，會有入口或出口的孔穴。因此在說明臺中國家歌劇院的建築時，若比喻成「人體」就很容易理解。

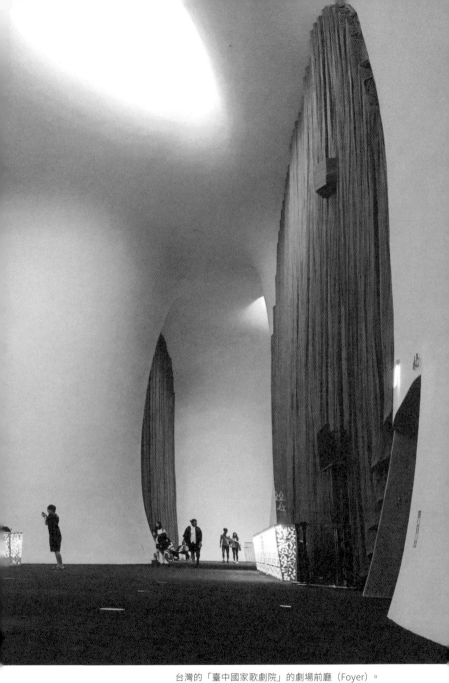

台灣的「臺中國家歌劇院」的劇場前廳（Foyer）。
©National Taichung Theater is built by the Taichung City Government, Republic of China, Taiwan

人類的身體是數個器官的集合體，並以鼻子、嘴巴、屁股等開口部位來和外界產生連結。同時，人類在母體裡的時候是最受到保護的時期，離開母體到外界，暴露於環境之中，就必須保護自己才行。所以，我認為那份想要回到如同母體裡般安全之所在的想法，不就是「體內回歸」的願望嗎？

以前，在早稻田大學授課，擔任兼任講師時，我曾在「設計演習」（設計演繹與習作）的課堂上，出了一個「請做出自己喜歡的空間」的設計題目。結果，女孩子們繪出了宛如漂浮在半空中的、或是樹屋之類的空間；而男孩子們則做出了防禦性的空間構造，如同潛進洞窟，或者以盔甲包覆身體般的建築。在男孩子心中，或許藏著想要再次回到母體的願望吧——或許我也有那樣的本能。

每當接到案子，在思考建築架構的過程中，首先會由幾位事務所的同仁組成團隊，一起發想。在反覆試驗、錯誤、不斷探索的過程中，有時候會有可行意象造訪的瞬間，但也會碰到再怎麼想都行不通、毫無靈感降臨的膠著。有些時候無論再怎麼思考就還是會塞住，有些時候也會有「若是這樣的話就沒問題」的情形。

非常不可思議的是當思緒順暢的時候，大概所有參與的成員在意見上都能夠達到一致。不如說從這個時間點開始，才有了如果如此的話，那也許還可以這樣或那樣，獲得能夠與日俱進持續發展的契機。

在這樣的過程中，從自己身體發展出的意念逐漸具象成形，相當能感受到創作的手感。

因此，比起自己的建築，在看別人的建築時，會馬上感應到那大概是用頭腦思考做出來的結果或者是全身全靈所創造出來的結晶。若

是只用頭腦做出來的建築，我完全無法湧現任何興趣。這種事，只看照片不會知道，讀文章也不會懂，只有到現場去看，才會覺得有趣。

這大概是因為，建築本來就和人的身體息息相關的緣故吧。

曖昧的日語所創造的身體性

曖昧な日本語がつくる身体性

我認為自己的「身體性」，是透過語言所創造出來的。也覺得一直以來用日語思考，和這樣的「身體性」密切相關。對自己而言，到底有什麼所謂真確無誤的東西嗎？——其實從以前我也一直存疑。但在一邊回顧、一邊省思的過程中，我體會到「曖昧」其實也是自己的性格，接著逐漸形成我自身的本質。而日語所蘊涵的曖昧性，的確帶

給我極大影響。

畫出一條直線的動作，就是在曖昧性當中追求相當明確的事物。

因此對我來說，相較於直線，還是「曲線」比較適合自己。

尤其討厭創造完全被直線包覆的房間、以及訂出境界的這些事情，那些明快的事物，總之就是讓我覺得哪裡不對勁。

由於總歸還是得做出房間的，而與直線直接相關的是幾何學上的問題，雖然覺得不使用幾何學就無法處理建築，但我還是很想否定光靠幾何學才能蓋房子這件事。雖然幾何學也有其必要，但我就是會想要去拆解它、想將其曖昧化，這樣的意識經常在我的腦海裡運作著。

感覺上，我自己的建築就是成立於在這樣的狹縫之中。

以「仙台媒體中心」（二〇〇〇年）為例，裡面有好幾張水平的樓板，也有筆直的管子，兩者共同構成了媒體中心這棟建築。若沒有

水平的地板，建築就難以成立，但若只有水平向度上的堅固結構，也蓋不出那棟建築。所以說，像這樣的糾纏、矛盾與葛藤，可以說經常就在我的體內。雖然用了直線，但其實直線本身卻是自己一直想否定的對象。

日語是「曖昧的語言」這件事，我一直都認為對我來說是非常大的救贖。

在美國工作的時候，曾經委託過翻譯，在那時候，當我說出自己「可能會這麼做」的曖昧說法時，卻被翻譯成確定的語氣。由於自己多少也懂得一點英語，我一邊想著「不是這樣」的同時，也覺得「嗯，還好，幫我翻譯成這樣確定的說法」，有一種相當矛盾的感覺。

現代建築，依然處於壓倒性的現代主義思維的影響當中，尤其西

歐，用一種看待邊陲之民的眼光，來看日本建築師創造的建築。這當然無所謂，因為一來我覺得那是他們的自由，二來我自己也沒有想成為所謂的中心。只是，在現代化的社會中，我想探尋的並非歐洲的現代性，而是屬於日本人的身體性。——我想這或許能在往後的時代，成為舉世通用的建築思想。

曖昧的日語所創造的身體性

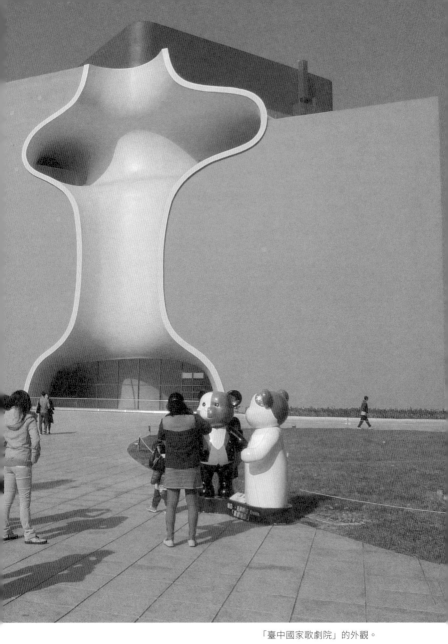

「臺中國家歌劇院」的外觀。
以「將內部空間的拓展所切出來的剖面狀態直接做為外觀」的思考方式呈現。

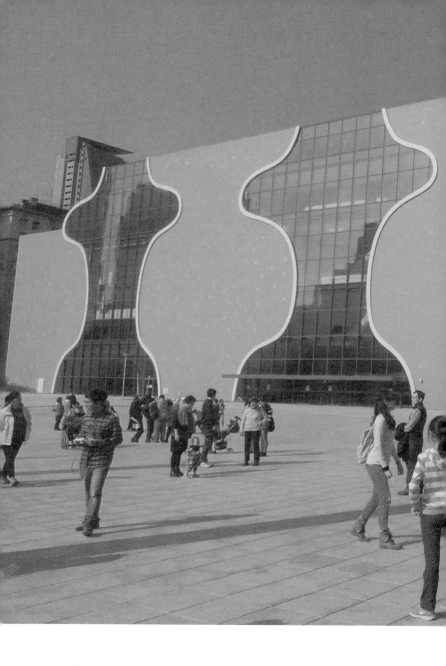

造就我自身形貌的事物

從內向的棒球少年到以建築為志向

自分を形づくってきたもの

内向的な野球少年が建築を志すまで

浮在諏訪湖上的水平彩虹

諏訪湖に立つ水平の虹

年輕的時候，總認為孩提時代的原風景[4]，與自己所創作的建築沒什麼關連，但隨著年歲漸長，才發覺自己的空間感是和那個原風景相疊合的。

由於父親任職於商社，我在昭和十六年（一九四一年）於京城（現在的韓國首爾）出生。當時的事情我完全都不記得了。約莫在戰

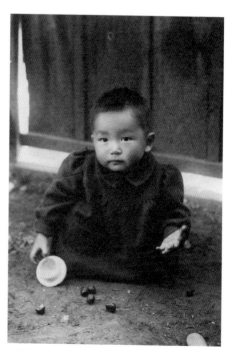

4 ｜ 指最初受到感動而一直停留在內心、並深受其影響的影像記憶。

一歲半的時候，在下諏訪。

爭結束的前一年，大概我兩歲的時候吧，父親覺得這場戰爭已經快不行了，指示我們趕快回日本，於是我們就搬到父親的故鄉——長野縣下諏訪町。而父親似乎一直到日本戰敗前的最後一刻，才終於搭上飛機，回到日本。

戰後，寄住於父親姐姐家裡約莫一年後，附近蓋了類似組合屋的臨時住宅，我們就搬了過去。又過了二、三年，也就是我小學四年級時，我們搬到諏訪湖畔，父親經營味噌買賣的那間小店。父親的身體不好，從他的角度來說，就算自己不幸早逝，至少還可以把不受景氣影響的味噌屋當成家業傳給兒子。

父親是木材行的兒子。祖父雖然曾當到町長（鎮長），但卻因為從政花了大錢，連累木材行倒閉。當時父親只有中學學歷，畢業後便隻身前往韓國的京城闖蕩。在那裡，在非常辛苦努力之下，總算幹到

68

三井物產相關企業的社長。他似乎是個非常努力的人，儘管旁邊都是是東大畢業的高材生，但無論是麻將、棒球、還是高爾夫，他幾乎樣樣都會。我想這是他盡全力想要籠絡周圍的人的緣故吧。

由於是那種一旦動手去做就會非常執著的類型，當初父親對於韓國李朝陶器的傾心，也讓他完全投入其中——據說那時他用便宜的價格向當地人購買了不少陶器。與其說父親是位收藏家，還不如說他對研究更有興趣，所以只要與李朝有關的東西，即使是很小片的物件也毫不猶豫地要收集到手。

戰後這些物件也隨父親回到諏訪。當我還是小學生時，像柳宗悅、柏納‧里奇（Bernard Howell Leach）、濱田庄司等知名人士，為了看這些韓國李朝的陶器作品，會特地來家中拜訪。而父親的收藏，後來有一部分就捐贈給我所設計的下諏訪町博物館。

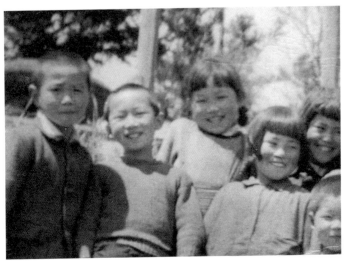

和小學生時代的同班同學們。（伊東豊雄為左起第二位）

父親經營的味噌屋之所以用「鶴屋」為品牌，同樣也是陶器所帶來的緣份。從父親在京城時，就與家父相當親近的日本畫家山口蓬春先生，特地在味噌屋開幕時，為我們繪製了一幅三隻鶴在飛翔的畫。

那對於當時還是小學生的我來說，是非常美的一幅畫。在它成為味噌屋品牌標籤的同時，原畫則拿到位於諏訪湖畔的住家，貼在和室「床之間」的紙門上。

由於家中庭園正對著湖泊，所以我幾乎每一天都是眺望著諏訪湖過日子的。它總像鏡子般平靜，冰凍的湖面上一旦積雪，真的是美到令人屏息。

在每年十二月左右，當天氣突然急凍時，湖面的水溫與氣溫產生溫差，會使得白天興起霧靄。晴天的時候，特別是在早晨，因為氣溫下降，在朝陽升起的時分，西邊的湖面上會現出水平彩虹的蹤影，我

們將它稱為「水平虹」，非常夢幻，一年大概只能看到二次。還記得

那時，一早被父親叫醒，從家裡的二樓瞭望這樣的絕美景色。

那樣的風景，便是我的「原風景」。說是原初的自然，還不如說

是被淨化過的風景，而復甦於我的內在世界。我很想把那樣的風景化

為建築。

我自己也有極為內向的部分，喜歡畫圖、做做木工、組裝收音

機。比我大三歲的姐姐前往東京時，我曾跟著一起去，到秋葉原買了

各種組裝用的零件材料回來，有過一段非常熱衷於組裝收音機的年少

歲月。

小學六年級，父親過世的前一晚，他對正在組裝收音機的我說：

「你整天光是在搞這個，可見你是真的很喜歡啊。」那是他對我說的

72

最後一句話。

隔天一早我突然被叫醒，那時父親已經去世了，死因據說是心肌梗塞。我還記得那是十二月的寒冷早晨，當時有兩位我們經常請來看病的醫生到家中幫忙後事。

由於我算是父親老來得子，身為老么，又是長男，受到相當的溺愛。父親因為有高血壓，且身體虛弱，所以好像希望栽培我成為醫生。如果他活得更久一點，不知道會是怎麼樣——或許某種意義上，幸運的是，我並未經驗過因為與父親同樣身為男人所產生的衝突、摩擦等糾葛。

仔細觀察周圍的性格

由於喜歡棒球，中學時加入了棒球隊。棒球隊的教練，同時也是中學二、三年級的級任導師——菅沼四郎先生，是曾經歷過戰爭的熱血鐵漢。我記得自己經常惹他生氣。不過這位老師在我升上三年級的時候告訴我，若將來要去東京的話，早點去比較好，可以說是推了我一把，因此我國中三年級讀到一半就轉學到東京。

幾年前，菅沼老師以八十八歲的高壽過世。直到他去世為止，都經常寫信給我，我也會到他家拜訪，一直都有持續往來。每當我出現在報紙上或電視上時，他還會打電話連絡我說「我有看到你喔」。

中學時的成績通知單，我還留著。有趣的是，學科都是最高分5分，但歌唱只有4分，社會行動面[5]的分數則全都是3分，創造力也是3分。老師總是對我說：「你明明就很會讀書，為什麼不更主動積極一些呢？」我從以前，似乎就是那種靜靜看著別人在做些什麼事的那種孩子，對老師來說，想必是相當受不了且無能為力的吧。

我的內向特質，我感覺是因為自己並非出生於諏訪所造成的，從當地人的眼光來看，我也有點被認為是外來者。由於父親本來就是

諏訪的人，他心裡並沒有這樣的意識，不過，其他的家人，尤其是母親，她的外來者意識極強。

我會打開心防和朋友們一起玩耍，和周圍的人感情也不錯。但若當我穿上父親在京城時穿的外套所修改成的大衣時，和當地的孩子們便產生了少許不同，這或許讓我在周圍人的眼光裡，看起來很不一樣吧？

由於自己也意識到這樣的氣氛，所以覺得，自己也因此變成了會仔細觀察周圍的那種孩子。雖然本來性格上就有這樣的傾向，但卻因為這樣的環境而被更加調出來。

雖然我不是那種陰鬱的小孩，但卻也不是那種會拉人一把的類型，在家裡也是姐姐比較積極，相較之下，我比較沈默寡言一些。

最近，經常被問及為何我的設計事務所能孕育出許多建築家？

76

這件事情，我覺得或許和自己是那種會仔細觀察周圍的性格有關。

我雖然自己會畫設計草圖、會畫速寫，但也會讓事務所的同仁們提出他們的點子，再從當中選出最理想的，來做為設計發展的依據，然後再進一步與大家一起琢磨，以這樣的方式來進行設計。若把那種「以自己的點子命令周圍的人照著發展」的類型稱之為「凸型」的話，那麼我就屬於「凹型」，亦即「吸收型」的建築師。

一邊與他人溝通，一邊決定出方向的做法，或許和我少年時代的性格是相通的。內向的個性，到現在也都沒怎麼變。我既不喜歡讓自己置身於人群之中，也比較喜歡獨處，絕對稱不上是社交型的人。

但另一方面，我會打棒球，也熱愛各類運動，中學時代的短跑速度也挺快的。

在中學二年級的時候，我曾經光著腳，百米跑出了十一秒多的成

績。（當時大家在打棒球與賽跑時都是光著腳的。）在運動會上，也經常成為英雄，幾乎沒有輸過。由於是左撇子，所以打棒球時也曾當過投手。然而個性卻畏縮內向，我身上同時存在著雙重面向。或許也就是因為後者的性格特質，導致我走上建築之路吧。

以消去法選擇讀建築

來到東京是在國中三年級的初夏之前。一開始先寄住在親戚家，轉學進入大森六中（大森第六中學校）就讀。

在諏訪的時候，例如考試，全部學科若滿分是一千分的話，我都拿九百七十分左右，第二名則大約在九百分上下，所以我算是非常優秀的學生。然而，一來到東京，第一次考試的成績卻是全學年的第

六十名，這讓我自己非常震驚。當時是戰後嬰兒潮時代，學生數量非常多，一個班級有八十人，一個年級有十一個班，教室裡擠得滿滿，幾乎沒有可以走路的地方。

由於大森六中是日比谷高校（高中）的學區，親戚也說這是一所好學校，「就過來讀吧，不要擔心」，結果還真是來到了一個很不得了的地方啊。

到了秋天雖然終於挽回到個位數的名次（前九名），但最終還是沒能拿到第一名。

進入日比谷高校，我就變得更普通，成為無比平凡的高中生了。

那個時候，日比谷高校男生有三百人，女生一百人，如果連重考生也一併算進的話，一個學年約莫有一百七十人可以考上東大──若是考上慶應、早稻田就有點丟臉的感覺，但也不是那種緊迫盯人、逼人

念書的校風，是個自由的學校。從東京學藝大學附屬中學與東京都立大學附屬中學考進來的同班同學很多，大家都是城市裡的孩子。因為我理著光頭，看著東京的孩子竟然這麼洗練，心裡有著相當複雜的自卑情結。

但是進入東大之後，發現有很多從鄉下來的學生——看起來很土的人還真不少啊，也許也就是那時候，我內心糾結的自卑感才終於消失。因為住進駒場宿舍的那些人，盡是些穿著涼鞋來上學的傢伙啊。

上高中之後，我也還繼續打棒球。在決定要報考哪個大學時，也曾想過，若是就讀東大的話，那麼還可以在神宮球場打球（出賽），

因此試著去報考東大的文科一類組。結果完美的滑鐵盧，落榜了。在放棄棒球，成為浪人生（留級生）的那個夏天，我急忙轉到理科類組。

如果當初直接考上文科一類組的話，我想我應該還是會繼續打棒球吧。

猜測自己大概不具備能夠進入大藏省（財政部）的才能，只能去銀行或商社工作，然後現在可能已經退休，並且過著玩玩陶藝之類的人生。

當了一年的重考生之後，考上了理科一類組。但當時，其實並沒有想過要走建築這條路。因為我同時也考上了早稻田的電氣通信（電訊）系。在那個時候，我更想成為工程師。那時候我有個模模糊糊的想像，想說如果能就讀電機或機械之類的科系，畢業後就能按部進入

東芝那類的大公司工作。

雖然經常被問到為何選擇走建築這條路，但事實上這是我最討厭的問題。

在東大，入學後先要在駒場校區的教養學部（通識教育學院）度過。但因為我在駒場時經常蹺課，成績不太好，無法進入像機械、電機這類所謂充滿希望的科系，我能選填的科系相當受限，而在這些少數能選讀的科系當中，比起土木或冶金、礦山之類的，當時我認為或許建築會更好一些，大致是這樣的動機。

那時候，建築學科被稱為「工學部的廢渣」；後來卻成了工學部最頂尖的存在，駒場優秀的傢伙們也選擇就讀建築學科。但我認為太過優秀的傢伙是無法成為好建築師的喔——可能是嘴硬吧——如果

腦袋太好，感覺上就是不太適合成為建築師。

建築學科的同班同學中，有一位月尾嘉男，他是電腦運算領域的先驅，後來還成了東京大學的教授。還在大學部的時候，他就曾經說過「我這麼聰明，像設計這種傻事我才不做呢」。的確是，無法熬夜集中心力畫大量的圖，是無法從事設計的。我也認為如果頭腦太好，這樣的事情還真的做不來。因此，我讀建築系的理由，其實只是順其自然而已。

當時是丹下健三先生還在大學研究室裡擔任副教授的年代，也剛好是正在興建代代木奧林匹克運動場的時期，但因為他實在太忙，幾乎都沒來學校。他開設的「建築意匠」講座，也是從這個時候開始的，學生們每個禮拜都引頸翹望，不知道他何時會出現，但他就是遲遲未登場。後來他終於來了，卻只是帶著《新建築》雜誌的合訂本來

上課，光是唸唸上面的文章就回去了——可能他對教書沒什麼興趣吧。我只記得他穿著綠色花呢格紋的西裝外套，搭配蝴蝶領結與時下流行的喇叭褲套裝，以及尖頭皮鞋。那時，還在報上看到他獲選「最佳服裝穿搭（Best Dresser）」，至於他在課堂上究竟講過什麼話，我完全都不記得了。

點子是從腹部的底層所擠出來的

アイデアは腹の底から絞り出す

大學四年級的夏天，我得到了在菊竹清訓事務所打工一個月的機會。當時菊竹先生還不到三十五歲，才剛華麗出道——以體育領域來比喻的話，就是類似出現了一個百米跑九秒多的選手，那種壓倒性的氣勢。菊竹先生比起其他那些在東大校園裡的老師們都還要有魅力，所以我前去拜訪，發現果然非常厲害。現在我還能持續做建築，

86

我想是多虧了菊竹先生。

要說究竟是厲害在哪裡？簡單地說，東大的丹下先生及其研究室所出身的磯崎新、黑川紀章等人，都試圖以理論來思考建築，我一直也覺得自己也是那樣的人，菊竹先生好像也是這種類型的建築師，由於他曾經寫過以「か・かた・かたち (ka, kata, katachi)」等獨到理論[7]所發展出來的文章，所以我也是這樣想的。直到我去了他的事務所，才發現結果完全不是這麼一回事。

那就像是要從肚子的底部搜索枯腸也要擠出點子。我周邊的同事，也都是若不拚命往死裡去的擠出點子來就無法前進。今天開會決

7　か：本質的階段，談的是思考、原理、構想。かた：**實體論的階段**，探討的是理解與法則性、技術。かたち：現象的階段，指的是感覺與形態。

定的事情，到了隔天早上就被完全推翻可以說是層出不窮。置身現場，近距離感受決定設計案的瞬間緊張，讓我有了「啊，這才是設計啊」的震撼，和我們在大學裡只是呆呆的想東想西完全不同。對當時的我而言，是非常大的衝擊。

畢業之後，我想請菊竹先生讓我在他那裡工作。在打工的最後一天，我問他從明年春天起是否可以讓我來這裡工作呢？我話一說完，菊竹先生當場就同意了。於是我從昭和四十年（一九六五年）的春天開始，在菊竹清訓的事務所工作。

在我的人生中，從來沒有如此拚命工作的經驗。頭一年，每三天就會有一次睡在事務所，而且還是在製圖版的下面。當時因為年輕，有體力，所以即使熬一整夜也絲毫不在意。

在菊竹清訓建築設計事務所工作的時期，經常熬夜，這應該是我人生中最努力工作的時期。

在菊竹事務所，特別重要的是和結構設計師間的會議。當時，菊竹先生經常委託知名結構設計師松井源吾來協助，而和松井先生之間的會議，身為專案負責人的我都會一起參加。說到當場的緊張啊——真是不得了。聽到松井先生的點子，菊池先生如果靈光乍現，就會進入某種興奮狀態。我們的任務就是在聽到這些內容之後，必須在隔天早上之前，將它做成模型或繪製出圖面。菊竹先生對此相當期待，因此通常隔天都會早早就來到事務所。可惜我們交出去的東西大部分無法滿足他的期待，更糟的時候，他甚至會砸壞模型或撕破設計圖。據說我進入事務所之後，如此恐怖的事已經不常發生了，但還是有一次，我曾經親眼目睹隔壁同事熬夜畫的圖被撕毀的慘劇——這是因為當時都是用描圖紙來畫圖的緣故，他瞬間臉色發白，我在旁邊也心驚膽跳。

每日，菊竹先生白天會在外面開會，傍晚回來以後，再一個一個把事務所同仁叫去和他開會討論，沒有想出點子的人就會被跳過——

如果是只有二、三天那倒也還好，但就是會有那種連續一週、二週都不得其聞問的人在。難堪到待不下去的，也只能辭職求去了。

既非未來都市也什麼都不是的 EXPO'70

未来都市でもなんでもなかった EXPO'70

在菊竹事務所得到的收穫是，用頭腦所思考的事情可能三天就會改變，但若是來自於自己的腹部底層[8]、並且覺得好的點子，那至少一、二年都不會有什麼變化。直到現在我也都還把這樣的經驗傳達給事務所同仁，像是「你是真的發自內心覺得這個很好才說的嗎？」不

過如果是被問的人，無疑是非常艱難的。一來所謂的從腹部底層而來

的這件事真的很不容易，再者非得在明天以前就讓它成形不可更是不

易。

這讓我初次了解到，原來所謂物品的創作、建築的創作原來是這

樣的事。不是要用頭腦，而是要用身體去思考。學習到了這些，雖然

非常辛苦，但好像很真確的抓住了些什麼。

就這樣工作了四年，我在昭和四十四年（一九六九年）辭職離

開。那時候學生紛爭愈加激烈，亦即東大封鎖的那一年。

離職之前，為了昭和四十五年（一九七〇年）舉辦的大阪萬博，

由菊竹先生事務所設計 Expo Tower，我擔任專案負責人。然而，有

譯註：指的是非單單倚靠心智，而是基於身體性感受的全面發想。

些大學同班同學還留在學校裡參加全共鬥[9]的學運活動，偶爾會邀我說「過來吧，晚上有聚會」。白天為了萬博做著國家的工作，晚上參加學運集會，被問起「你是不是在做國家的案子」，實在讓我無比難受。一來我無法兼顧雙方的立場，二來也覺得萬博沒那麼有趣；因此，儘管覺得對菊竹先生不好意思，但還是在中途辭掉了事務所的工作。

題外話，由於同班同學月尾嘉男在磯崎新先生那裡進行萬博廣場的機器人設計，因此得以在開幕前就跑去看，博覽會開幕後，反而一次也沒有去過現場。

我開始工作的六〇年代中期，以丹下先生為中心的代謝派（Metabolism Group）描繪了未來都市的藍圖。菊竹先生也發表了

94

「塔狀都市」和「海上都市」之類等象徵新陳代謝的都市構想。雖然一般認為他們夢想的結晶就是大阪萬博，但所謂的未來都市竟然就是這種東西嗎？——我也從夢裡醒來了。感覺像是被硬生生地從六○年代的夢境拉回現實。

9 ｜ 全學共鬥會議。日本各大學於一九六八、一九六九年，由學生團體所發起的跨學院、跨黨派組織的聯合體，進行各項示威、罷課、路障封鎖等學運運動。

● Metabolism 新陳代謝

一九六〇年代席捲建築界之建築思想與其運動。以一九六〇年舉辦的「世界設計會議」為契機，當時的年輕建築家黑川紀章、淺田孝、菊竹清訓、槙文彥、大高正人、設計師榮久庵憲司、評論家川添登組成了代謝派（Metabolism Group）。配合社會的變化與人口的增加等條件，提倡有機成長以及進行代謝的都市與建築。

既非未來都市也什麼都不是的EXPO'70

CHAPTER

3

建造公共建築的經驗談
從「仙台媒體中心」到「新國立競技場」

公共建築をつくるということ

「せんだいメディアテーク」から「新国立競技場」まで

單單用住宅建築來批判社會

辭掉了菊竹事務所之後，卻也沒有下一個工作的眉目。大阪萬博結束了，到那之前一直都往上升的日本經濟成長也停滯了，景氣變成很差。我在一個好像完全不會有委託工作上門的時代，開設了自己的設計事務所，由於周圍有很多同輩人也抱持相同想法，我反而很樂天的覺得「啊，大概就是這麼一回事吧」。

100

開設了事務所，設計了「鋁之家」（一九七一年）住宅建築，那時有位廣島工業大學的學生石田敏明，在雜誌上看到這個作品的報導，暑假時突然從東京車站打電話過來：「請讓我在伊東先生的事務所工作。」正要回他：「來了也沒有任何工作給你做喔⋯⋯」結果他竟然說：「我已經在東京車站了。」就這樣，自此硬待在我身邊不走。他的前輩村上徹，當時在內井昭藏先生的事務所工作，到了晚上，村上徹也會來到我的事務所。因為沒有去外面喝酒的錢，所以有一段喝著三得利「角瓶」威士忌就能夠一直聊到早上的日子——

那是「不倒翁（Suntory Old）」還是高級品的時代。

在那之後，從「中野本町之家」（一九七六年）完工的那陣子開始，變得常和坂本一成、石山修武、山本理顯、石井和紘，及菊竹事務所時代的戰友長谷川逸子、關西的毛綱毅曠、渡邊豐和這些同世代

的建築家們一起喝酒聊天。

我們的上一輩像黑川紀章與磯崎新先生等人，從六〇年代起就已經開始經營自己的事務所，從事公共建築的工作。我們這群人則因起步得晚而完全沒有那樣的機會。

由於是既羨慕又嫉妒，所以一旦喝起酒來，就開始一味批判起前輩們的作品。

一邊喝著酒，一邊大言不慚的說「那樣的東西，我們用單手就可以做得出來⋯⋯」，也會互相詆毀、互相批評彼此的設計，可以說真的非常壞，譬如還損石井和紘先生，說他明明就很年輕，卻一個人在直島做起公共建築來。因為我們都只能偶爾做做住宅的設計，所以相當不服氣。

單單用住宅建築來批判社會

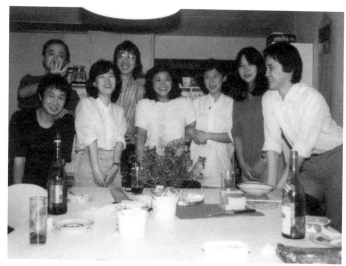

一九七九年，位於東京‧南青山的Ｆ大樓中的事務所，和初期的成員們。

103

一九八二年，和同世代的建築家們在台灣留下的影像。
六角鬼丈（後右）、石山修武（後）、長谷川逸子（前右）。

同輩人一邊爭執，一邊也建立了和上一輩相對抗的團結關係，我們的情感好像很好又好像不太好。槙文彥先生當時就替我們這群建築師取了一個「承平時代的野武士」的綽號。對此，我們也回嘴道，「那還真是自以為是的上對下的觀點啊」。

當時我們認為設計建築，就是批判社會。換句話說，就是相信「即使只用住宅，也能夠對社會、對建築做全面性的批判。」而這件事，好像是從篠原一男先生那裡學到的。

相對於過去被稱為住宅作家的清家清先生與增澤洵先生，篠原一男先生以「美」為武器瀟灑登場，雖然他大都只設計住宅，但卻教會了我們透過住宅建築來批判公共建設、小住宅也可以和大建築相對抗的信念。也正因如此，雖然我們暫時只能設計住宅，卻在心中湧現出能夠向世界揮舞刀刃、可以與社會對抗的雄心壯志與勇氣。

七〇年代從篠原先生的身上得到勇氣，鍛鍊了批判精神，但明明

我本來就不是批判型的人啊，可能是身邊有很好（很壞）的夥伴吧。

八代市立博物館的教訓

「八代市立博物館」の教訓

到了八〇年代，還是一如往常，並沒有接到什麼了不起的工作，但稍微開始做商業建築了。雖然心裡還是希望可以做做公共建築案，但是那個時代並不像現在有那麼多競圖機會，就算偶爾參加競圖也都是輸掉的，因此我想或許就這樣持續做住宅與商業建築，事務所則維持在十人左右的規模吧。這樣也好，並不覺得多麼不甘心。

當時，和石山修武先生一起找了幾位建築師，組了一個能暢所對談的研究會，地點就在磯崎新先生的家裡。成員除了磯崎新、篠原一男、安藤忠雄外，還有我們這一輩的建築師，全部十個人左右——但不知道為什麼，竟然變成了磯崎先生的批鬥大會。一開始還滿臉微笑、聽我們說話的磯崎先生，也漸漸心浮氣躁，說出了「光做住宅設計案的，在西歐不會被稱為建築師」的話。那時候我們這一輩都還只是能做住宅設計的建築師，連安藤先生與篠原先生也只做過住宅案，於是大家就吵了起來，喊著「話不是這樣說的吧！」──真的是非常有趣的聚會。

「單單只做住宅的，並無法稱之為『建築師』」的這句話，我一直到後來才有了「領會」。

八〇年代中期，泡沫經濟讓日本整體變得彷彿輕飄飄的。怎麼說

呢？總之就是很開心。那是我這輩子喝酒喝得最過癮的一段日子，和七〇年代那種喝悶酒的心情完全不同。我喜歡那個時候的東京，無論是城市或人們，都比現在更有活力，而所有的一切都沒有真實感——或說像暫時性的那樣吧，感覺上是連在夢裡都有什麼在舞動著的那種時代。

因此，我逐漸想要把自己的建築做成那種「沒有存在感」的呈現，想要輕盈、透明、隨風舞動般的那種建築。我想著，用那種語言表現的建築會是什麼樣子。

那時候，我寫了一篇題為〈若不浸入消費之海就不會有新建築〉的文章（刊登於《新建築》一九八九年十一月號）——一直到現在，作為象徵那個時代的隨筆，在建築圈裡，還經常被拿出來當例子討論。但那其實是針對「宛如捲入消費之海的建築」、以及那些「就算

做出軟綿綿、輕飄飄的建築也一副無可奈何之態度的建築師們」，表達「身為建築師，若不能在消費之海一決勝負，就無法戰鬥了」。雖然一直浸泡在消費之海裡是絕對不行的，但難道就無法做出乘風破浪般的建築嗎？迎向那樣的挑戰，對於我來說也是很開心的一件事。

這個論述的延伸，是我設計的「八代市立博物館・未來之森Museum」，那是五十歲的我，第一次的公共建築。

輕盈的屋頂彷彿漂浮起來似的，想創造出「沒有存在感」的我，在某種程度上算是實現了自己想要的表現方法，但我痛苦的感受到公共建築還真是屬於完全不同擂台上的試煉啊。

若不深入內部的空間計畫（Program），便若無法實現原先構畫的理想。以博物館為參照來談的話，是指若不參與到展示內容的地

110

步，根本就難以對抗那個往往會流於平庸的結果。若以平易的語言來說的話，就是類似被對方告知「你們只要設計好外觀就行了，內部空間等和其他博物館一樣也沒關係」的感覺，留下了一種懊悔的心情。

但只要這樣的局面沒有被改變，公共建築就無法變得有趣。經歷了這場教訓後，倒是讓我湧出了抗爭的精神。

不過，八代與熊本當地的居民真的是一群很溫暖的人們，我在那裡極受歡迎，並和他們產生了良好的連結與關係，而這份緣分，後來也連結到「眾人之家」的活動，讓我現在得以「Kumamoto Arpolis（熊本藝術之都）」策展人的身分，經常前往熊本。

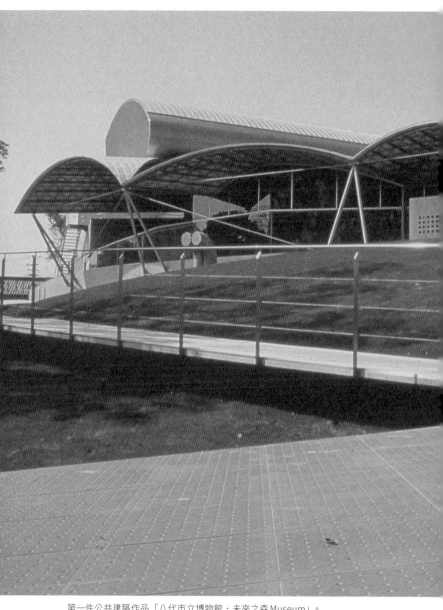

第一件公共建築作品「八代市立博物館・未來之森Museum」。
在熊本藝術之都（Kumamoto Artpolis）第一代任務專員（策展人）磯崎新推薦下
所做的設計。

● Kumamoto Artpolis（熊本藝術之都）

一九八八年，時任熊本縣知事細川護熙先生所開始的建築文化事業。「任務專員」（或稱策展人）透過事業主介紹或推薦設計者的方式來建造公共建築。第一代的任務專員是磯崎新、第二代是高橋光一、第三代則是伊東豐雄先生。

話說「Mediatheque」是什麼？

「メディアテーク」って何だ？

九〇年代開始，終於能參與更多公共建築的案子了。

那時總算有了「仙台Mediatheque」（二〇〇〇年）競圖，我認為這可真是千載難逢的好機會。

這場競圖之所以有劃時代的意義，在於審查委員長磯崎新先生從一開始就拋出了「Mediatheque」是什麼的議題。

市政府當初想像的是一座圖書館與市民藝廊，以及由幾個小型空間的組合所構成的複合設施。如果比照過去一般的狀況，或許就是以○○文化中心之類的名目來舉辦競圖。但是磯崎新先生卻將它叫做「Mediatheque」，並且希望參加競圖的團隊們能夠提出「Mediatheque是什麼」。我那時候認為，這種機會恐怕是空前絕後，無論如何都想把這個案子拿到手。

之所以會有如此強烈的企圖心，我想是因為在那之前，在八代市立博物館與下諏訪湖博物館所做的設計裡，都有讓我覺得完全不行而難以接受的部分在，因此萌生了全力以赴挑戰的決心。

「Mediatheque」這個題目，我想做的是讓所有前來的人們都能夠自由自在、在此度過時光的「場所」。

從一樓到七樓，基本上是以同樣平面構成的樓層，然而在樓層中，不規則配置了中空透明的粗壯管狀柱子。這些管狀的柱子，就像公園裡樹木般的存在，人們可以在它的下方午睡、也可以倚著它讀書，或許也會在那裡發生新的相遇。我希望它能成為「無論有沒有甚麼特別的需求，只要來到這個地方，都可以按照各自的心意，隨心度過屬於自己時間的場所」。這個提案，附上我的期待：「希望今後能與市民們一起努力，基於這個設計概念，進一步創造出新的建築形態」，而獲選這場競圖的首獎。

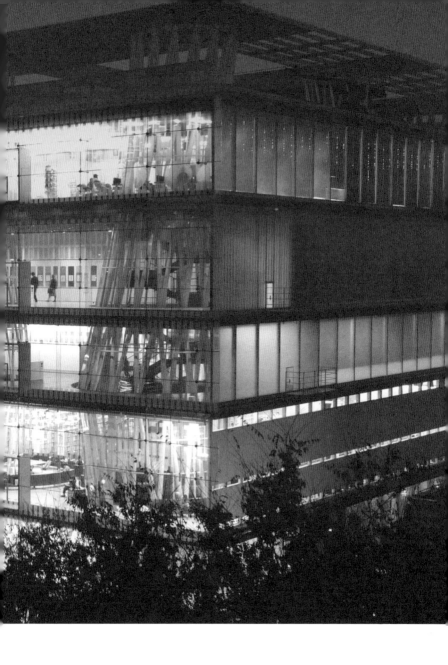

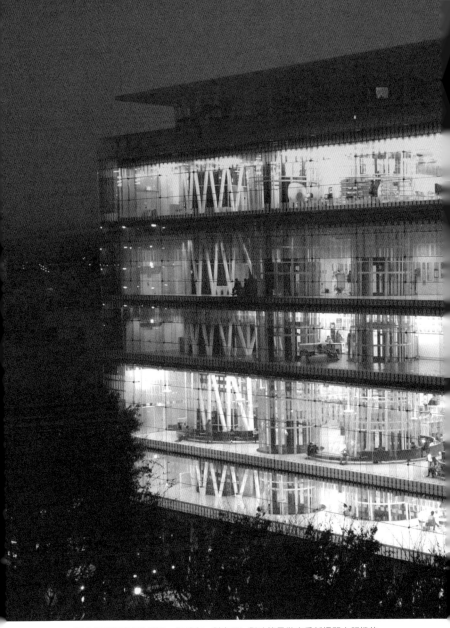

把公共建築應有的樣子，對城市、對市民、對建築界做出重新提問之契機的「仙台 Mediatheque」（仙台媒體中心）。

「仙台Mediatheque」（仙台媒體中心）具備了圖書館、藝廊、工作室等機能，市民可以按照他們的所思所想加以活用。

事實上，為了做出這棟建築的具體造形，為了讓所有工程相關人員都能夠理解設計理念當中的意圖，讓他們充分了解這些乍看之下似乎毫無用處、而且形狀複雜的粗壯柱子有其必要，我吃了相當多的苦頭。因為對於工程營造的人來說，這是過去未曾做過的物件。

然而，耐著性子將設計理念與眾人共享的過程，讓參與這個建築的人們也逐漸感受到「我們正在創造前所未有的嶄新事物」的自負，這件事，意義重大。

完成後，超乎我們預期，市民們很能善用這個場所。無論是年長者、學生，或者是帶著孩子的爸爸媽媽們，這裡成為了所有年齡層都樂於來此聚集的場所。甚至，城市的人流也跟著發生變化。

設計興建「仙台Mediatheque」（仙台媒體中心），對我來說是一個重要的轉捩點。這整個過程讓我感受到建造建築物這件事的本

質就是溝通（Communication）；而正是因為這個過程，使得社群（Community）得以產生。

然而，現在的日本，要舉辦像「仙台Mediatheque」（仙台媒體中心）這樣的競圖非常困難，甚至可以說已經不可能了。在日本負責興建公共建築的相關部門與組織，已經變得非常糟糕了。

最近的公共建築被導入了ＰＦＩ（Private Finance Initiative民間融資）的方式，增加了很多由國家與地方自治體成為業主來進行的案例。在這個模式中，由於參加競圖的時間點就必須決定施工的營造單位與營運的企業，以致於，若不以這種統包的形式所組成的團隊，就無法參與競圖──在做設計競圖的同時，只要缺少了當中任何一個單位就沒有資格提出競圖設計方案。說得再更直接，就是現在的公共

設施，根本就是完全要丟給民間來辦理。

之前我花了一年時間進行地方都市的大型競圖案，在提交日的一週前，原本預定參與營運的團隊告知做不下去而退出，使得這個案子我們連競圖都無法參加。由於這遠比一般的設計競圖存在著更多繁瑣的各類要求，明明努力到最後了，卻功敗垂成，真的非常沮喪。也就是說，在這類公共設施當中，建築設計所占的評分比例實在非常低——只要能夠解決營運、在施工期限內完成興建等要求，設計反倒退居其次了。

引起社會騷動的「新國立競技場」，正是凸顯出這樣窘境的一場競圖。

我總共設計過三次「新國立競技場」的提案，結果，三次都輸掉了。三連敗。這份悔恨，成了我現在做建築的原動力。

● **PFI（Private Finance Initiative）民間融資**

在公共設施相關項目的設計、建設、維持管理、營運上活用民間的資金與經營能力，由民間來主導並執行提供這當中之公共服務的想法。一九九二年英國首度導入這個模式後，在世界廣為擴散。

無法接受的敗戰 —— 新國立競技場

納得のいかない負け戦「新国立競技場」

「新國立競技場」在二〇一二年舉辦了第一次的設計競圖，審查委員長是安藤忠雄先生。當時，札哈・哈蒂（Zaha Hadid）取得了首獎。然而，在入圍最終審查的十一個提案中，其實只有我們遵守法規與預算，但卻落得慘敗的下場。由於那時尚未決定二〇二〇年奧林匹克運動會主辦權，所以想必主辦單位是傾向於追求浮誇表現的華麗

建築，以爭取主辦權吧。

除了沮喪與懊惱的情緒外，我也不覺得札哈的方案是好的。我認為若是要花那麼多錢，那還不如改造現有的體育場館來使用就好。

如何活用既有的體育館，並同時滿足新體育館的需求，在比蓋新的場館還更節省經費的前提下，我做出了具體的改建方案，發表於相關的論壇中，並且寫信給大會組織委員會會長，即前首相森喜朗先生，以及當時的文部科學大臣下村博文先生等幾位關係人，並將這份改造方案一同寄送給他們。然而，關於我的改建建議案，完全沒有得到任何回應，就如同投出去的小礫石，音訊杳然。

而且明明就可以在拆毀舊體育館之前，好好辦一場討論，卻在完全沒有公開討論的情況下就把它給拆掉了。我覺得真是豈有此理。

不過後來還發生了更多令人不甘心與懊悔的事。

由於札哈的方案後來整個被撤掉，因此有了再次舉辦競圖的契機，我想我無論如何都還要再挑戰一次。我甚至認為，就算無法和營造商組成團隊——就算只有我們自己，我也想要發表奧運場館的設計方案。

二○一五年的第二次競圖，變成了由大成建設、梓設計與隈研吾先生所組成的Ａ隊，與由竹中工務店、清水建設、大林組、日本設計和我們所組成的Ｂ隊，捉對廝殺決勝負的局面。

雖然一開始就聽說完全不會有勝算，然後事實上最後也真的是輸掉了，不過，這是一齣無論如何我都難以接受的輸法。

當時我聽說，由於大成建設在札哈案時就已經是包商了，因此和大成建設同一組就意味著勝券在握，是較有利的一方。雖然我也依稀

127

感覺到，來自國土交通省的內閣總理大臣輔佐官一手操控全局，一切就像是按照他寫的腳本進行的一場戲，但還是想奮力一搏去挑戰。

其他的營造商們也都知道這樣的內幕傳言。所以在前往拜訪竹中工務店尋求聯盟時，對方一開始並沒有給我好臉色看，感覺上有點不過是不得不。我們向竹中工務店表示，已經和結構設計師佐佐木睦朗先生做出方案，我們想用這份設計案來做競圖。拿給他們看之後，竹中工務店的會長回應說：「如果這麼簡潔的提案可以行得通的話。」而表示願意考慮。

就在競圖報名登錄截止的幾天前，會長說：「那麼，我們就一起來做吧。」

由於會長表達「既然要做，就好好加油吧」，再加上他一連三天都到事務所露臉，為我們打氣，同仁們對這前所未有的鼓勵都感到吃

驚。他在這個案子中給了我們很多力量，讓實際參與的夥伴都士氣大振，於是團隊們做出了一份就提案而言——簡直難以置信——設計密度極高的提案。

在結果出來之前，從審查委員那裡得知了有「事先預備投票」這件事。但是因為預備投票在會議前進行，審查員也沒有被告知這項投票的結果。

單就設計上的分數，是我們B隊領先。但就算撇開這一項，無論是工期或是預算，我們也都毫不遜色。

譯註：由於時間非常緊迫，因此佐佐木先生以極為精簡而清晰的概念提出結構設計上的建議而得以縮減發展全案的時間，因而讓竹中工務店的會長同意協助。

看到完工後的體育館的平庸，我再次感到不甘心[11]。一直到現在，我還是覺得那是一場政治色彩過於濃厚的競圖。

結束後，有幾位比我們年長的前輩建築師們告訴我們，說他們對這荒謬的結果，寫信向安倍首相表達抗議。然而年輕一輩的建築師們卻毫無反應。這樣的結果，明明就會讓年輕世代建築師們的世界變得更加狹隘啊。看著各種在國會的爭論時，讓人再也無法覺得眼下日本政治家與官僚的差勁表現事不關己了。我認為那同時也是日本失去元氣的證據，可以說，日本已經變成一個可恥的國家了。

公共建築的問題，我認為在於使用它們的人、以及設計它的人之間所存在的公部門這個官僚組織的衰退。國家當然首當其衝，但地方政府也是同樣一副德行。

例如居民們「希望如何如何」的意願、以及在今日顯著抬頭的女性意識，完全沒有被反映在公共建築上。究竟要如何在說服官僚的同時，也能夠和直接的使用者溝通呢？我想似乎只能持續摸索。

我的感覺是，首都圈以外的地方都市或許還存在著一些可能性。

現在我們正在執行的工作大半是這些地方都市的公共建築設計。似乎是，都市變得越大，和居民之間的關係就越容易被切斷。

我認為建築師們現在要在東京做公共建築案無比艱難。基本上，東京是以經濟為優先的城市；行政的部分，公部門也會覺得建築師們就是一群麻煩的傢伙，而傾向於直接把案子委託給大型綜合建築設計事務所。地方政府若是委託給他們的話，一來對業主言聽計從，二來

編按：新國立競技場於二○一五年十二月廿二日拍板，由大成建設、隈研吾先生所組成的A隊拿下設計案。

11

131

也比較輕鬆。

就以這次的奧運來說，只有「新國立競技場」事先舉辦了競圖，其他的設施，幾乎都是在我們不知情的狀況下就已經被蓋好了——幾乎全部由大型的建築設計事務所負責設計與興建。但那究竟是誰設計的，連我們這些建築師都不知道，也完全不明白究竟是怎麼決定的。

組織型建築設計事務所是個不可思議的存在，對業主可以說是言聽計從，但另一方面他們本身也是建築師團隊，只是當中建築師們自己的想法似有若無，讓人看不透他們的本質。因為這種組織擔綱設計了大都會區裡絕大部分的建築——在日本，建築師的形象也變得模糊不清了。

由於日本營造商的施工技術在世界上是最高等級，因此，陸續蓋

出一些毫無個性思想的曖昧建築，真的是非常可惜啊。

相聚於美麗的建築中

看著大三島那平靜無波的海時
思考的內在自然

美しい建築に人は集まる

大三島のおだやかな海を見ながら考える内なる自然

出乎意料的伊東豊雄建築博物館

如今，我還想創造出什麼樣的建築呢？

如果單以一句話來表達，就是我想創造出美麗的建築。

這就是全部了。

曾幾何時，人們不再用「建築很美」、「那是美麗的建築」等說法了，而是以概念性的語言來談論建築，我認為那可能是因為向來皆以都市的邏輯來思考建築的緣故。

就我自己來說，我一向被教導成思考建築是在思考都市，所以一直也都是這麼想的。前往在東日本大震災時被海嘯沖毀的城鎮時，我初次與都市以外的人們相遇，才開始轉變成思考建築的另類可能──也就是非都市的，城鎮的可能性。

經常前往愛媛縣的大三島，剛好也就是從那個時候開始。

第一次前往大三島是在二〇〇四年左右，我接到了來自「TOKORO Museum」（大三島美術館）主人所敦夫先生，透過在銀座經營藝廊的長谷川浩司先生的工作委託，希望我為他的美術館設計新增建的分館。這份工作，成了我前往大三島的契機。

那是所敦夫先生捐贈，預計由城鎮的公部門營運的美術館。但就在開始構畫「大三島美術館」下方基地的計畫時，碰到了市町村的合併——也就是說大三島町將被合併到今治市去了，於是這個計畫便中斷了二年左右。

當時我並不僅專注於自己的建築設計創作，同時也開始想培養新一代的年輕人，當我告訴所敦夫先生我的想法後，他回說：「那就在這裡（大三島）做啊，不是很好嗎？」

我以為他是打算把地方借給我，結果並不是。所敦夫先生告訴我可以把正在設計的美術館，改成伊東豊雄的博物館，這讓我非常驚喜。再加上，合併了大三島町的今治市議會也對這個案子樂見其成，這下就算我想退出，也騎虎難下了。

我萬萬沒有想到居然可以蓋我自己的博物館，雖然覺得有點過於

狂妄，但這樣的奇遇恐怕這輩子再也碰不上了，於是也就滿心感激的接受了這樣的邀請。

就在這樣的經緯下，「今治市伊東豐雄建築博物館」於平成二十三年（二○一一年）七月開幕了。

在被柑橘田包圍的傾斜台地上，眼前是如明鏡般平靜無波的開闊海面，視野絕佳。

博物館園區是由一座命名為「鋼鐵小屋（Steel Hut）」的展示空間，以及我的「銀色小屋（Silver Hut）」這二棟建築物所構成。鋼鐵小屋是用所敦夫先生捐贈的資金所建造的，而銀色小屋則是我捐贈的。

原先位於中野的「銀色小屋」（一九八四年）是我的自宅，我曾

過去的「銀色小屋」，就蓋在「中野本町之家」的後方。

攝影｜藤塚光政

於一九八六年以「銀色小屋」獲得日本建築學會賞，某種意義上算是

我的出道作。長久以來我的家人都住在這裡，但是前妻因病過世，女

兒也因為結婚離開了家，因此已經不需要了。我認為把它捐贈給博物

館做為公共財，讓年輕人也都能看到這個作品是更好的安排。

本來還打算將屋頂的框架及全部的構件都拆解帶過去的，但因為

全生鏽了，所以決定整個重新製作。最後能夠直接帶去大三島的，大

概只有大橋晃朗先生設計的家具而已。

大概也是在建造博物館的前後，我在東京設立的「伊東建築塾」

也正式開講，私塾的學生們陸續造訪了大三島，他們非常喜歡這個地

方，所以我也被他們推了一把，經常前來這座島。

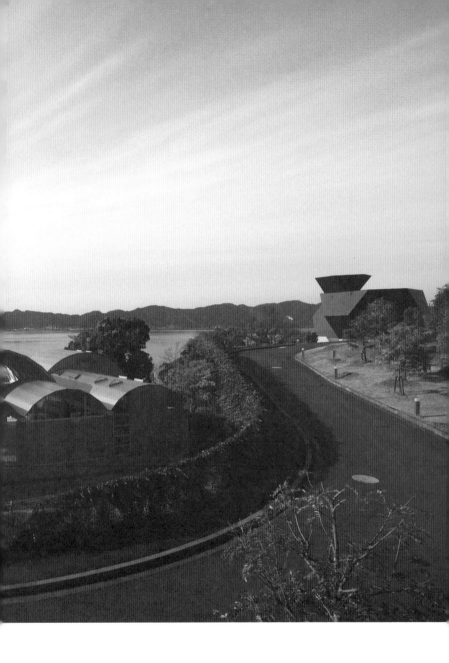

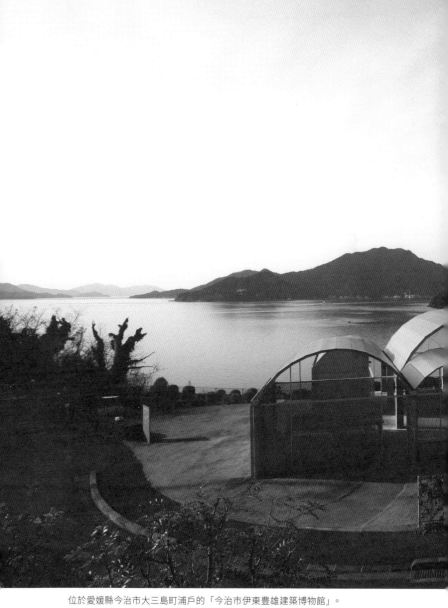

位於愛媛縣今治市大三島町浦戶的「今治市伊東豐雄建築博物館」。
圖片正中央是移地復原的「銀色小屋」，而右邊則是新蓋的「鋼鐵小屋」展示館。
攝影｜藤塚光政

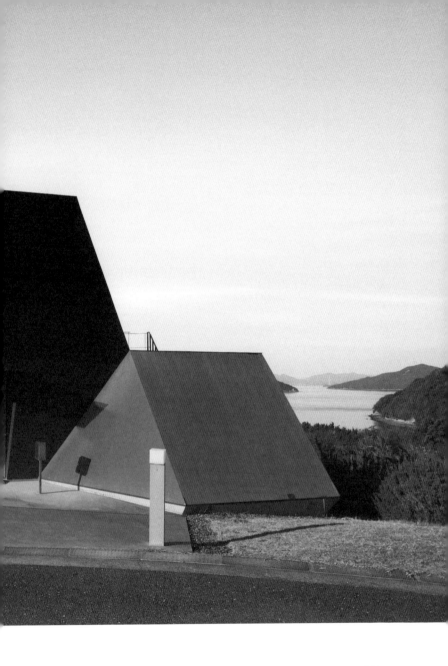

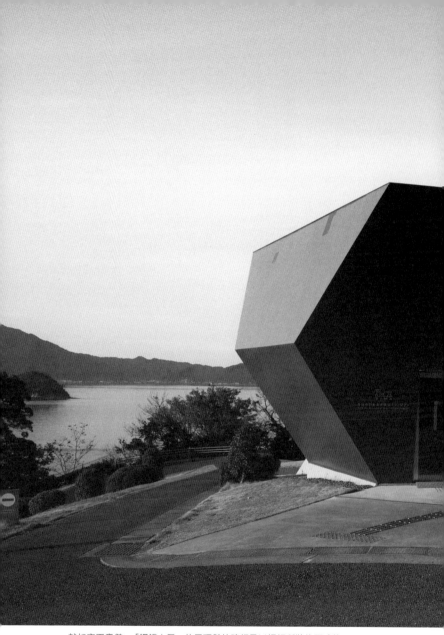

就如字面意義，「鋼鐵小屋」的屋頂與外牆都是以鋼板所裝修而成的。

攝影｜藤塚光政

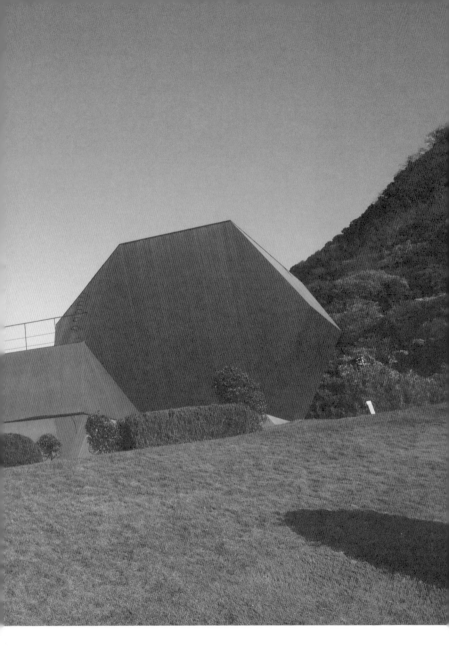

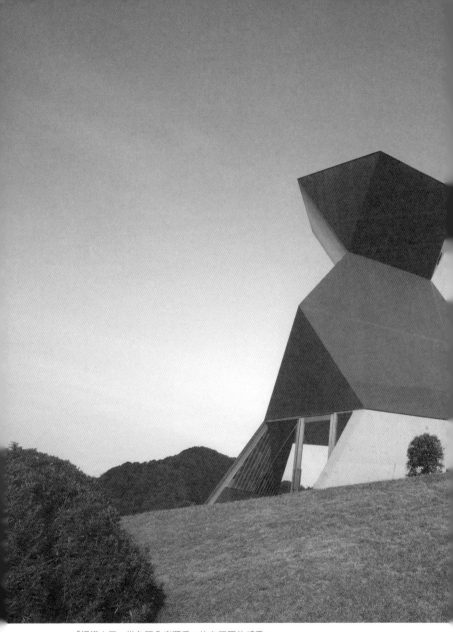

「鋼鐵小屋」從各種角度觀看，均有不同的感受。

攝影｜藤塚光政

「銀色小屋」一樓為「伊東豐雄建築資料典藏室」，架上收納了超過一百五十件以上的建築案圖面可供閱覽。

攝影｜藤塚光政

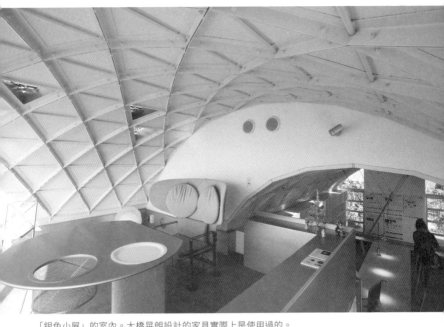

「銀色小屋」的室內。大橋晃朗設計的家具實際上是使用過的。

攝影｜藤塚光政

「鋼鐵小屋」於二○一九年七月至二○二○年六月,舉辦展覽介紹島上的
各種活動。

攝影 | 藤塚光政

生活風格的範型

ライフスタイルのモデルケースに

大三島是一座人口大約六千人左右的島，島上居民一半都是六十五歲以上的年長者。島的西岸，有一座以鷲頭山為神體的大山祇神社，境內有一棵氣派的楠樹，被指定為天然紀念物。第一次從廣島縣的忠海港搭船來到大三島時，從海上看著這座島，真的覺得非常漂亮。

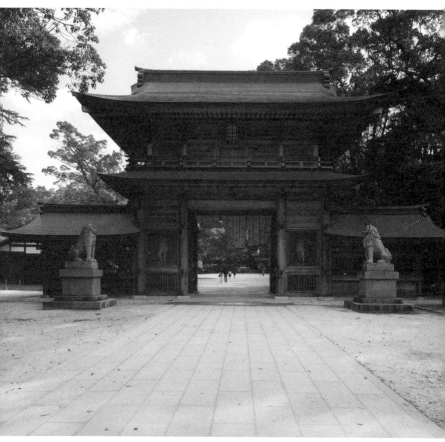

位於大三島西側，宮浦的「大山祇神社」，是這座島的信仰中心，這裡祭祀著山之神、海之神、戰之神的大山祇命。

攝影｜藤塚光政

對於在諏訪湖畔長大的我來說，無浪而沉靜的瀨戶內海，也是讓我能夠完全放鬆、心靈得到撫慰的風景。

私塾的學生們一開始在這裡並沒什麼特別想做的事，但卻被島的美麗所深深吸引而經常造訪，後來還有塾生移居到大三島。

在參道的一角，有一棟現在是個人持有，但原本是法務局使用的古老的小小木造建築，我們將它借來改造成「眾人之家」。大家一起修復「眾人之家」的內裝，期望讓鎮上每一個人之後都能夠來這，親近它、使用它。

集會所於二〇一六年的五月完成。翌年四月，一位伊東建築私塾的學生移居到大三島，現在就在這處「眾人之家」經營咖啡館與雜貨店。

起初開始整修時，我們只能有樣學樣的塗整壁面，直到後來有

154

位專業工匠以講師的身分參加了我們的建築塾，才讓大三島的各項計畫，有關於房屋部分的，更為臻至。

這位工匠在橫濱出生，父親正好是在大三島生活的匠師，因此，在將當地小學改造成「大三島・憩之家」時，他們兩位給了我們許多專業的指導，並且建議我們使用大三島上的土來進行工程，還邀集島上的高中生們來幫忙，一起施做牆壁的塗裝工程。

愛媛縣立今治北高校大三島分校在二〇一九年四月被宣告如果學生人數不到法定人數三十人就要廢校，於是我們也出手幫忙，希冀這個高中得以存續下去。

在這段過程中，也出現了想要在大三島釀葡萄酒的年輕人，他後來移居到島上，與在「眾人之家」裡工作的一位女性結婚，而後投入

葡萄酒的釀造。他還租借了一些因為農夫高齡化而難以繼續耕種的蜜柑園，改種葡萄，就在前年（二○一九年），也就是第四年，紅酒出貨量已經達到約莫二千數百瓶。

就這樣，漸漸地，越來越多我們認識的年輕人來到島上，大三島也因此有了顯著的改變。

這座島的最大魅力，就是沒有被現代化的風潮所侵襲。它維持著原來的樣子，以最低限度的必要性就能生活——這是大三島的優點。我們並不希望它發展成熱鬧的觀光景點，但若是能與自然產生連結，散發出一種好好生活的況味，成為今後年輕人們的生活風格典範，那就太棒了。

把餘生交託給大三島？

末は大三島？

前面所提到的這些事業全都是我們自己投入去做的，並沒有接受公部門或任何行政單位的委託。

雖然很想參與釜石市的地方復興計畫，但卻完全使不上力。就在這強烈的敗北感中感到痛苦萬分時，意外獲得了大三島這個伊東豐雄博物館計畫，因此更讓我想要在島上做點什麼事。

坦白說，雖然我覺得或許可以處理一些非都市地區的問題，但是對從以前就住在這裡的人來說，可能還是會覺得我太雞婆了一些。

由於島上居民大半都是高齡者，而且他們對自己的生活感到幸福、滿足，所以一開始希望我不要多管閒事。再者，地方居民本來就對外來者存有很強的警戒心，大三島當然也是這樣的。

只是，當移居到島上的人，開始經營麵包店與釀造在地啤酒後，在地居民們感受到這些「外來者」懷抱著落地生根的想法，因此一點一滴的產生了信賴感。經營葡萄酒釀酒廠的川田先生，孩子在大三島出生，可以說已經成為這塊土地的人了。

從東京來到偏鄉，試圖對當地說三道四，或許真的是有點多餘。

不過，若是就這樣對這座島坐視不管，年輕人就是會外移而不再回

158

把餘生交託給大三島？

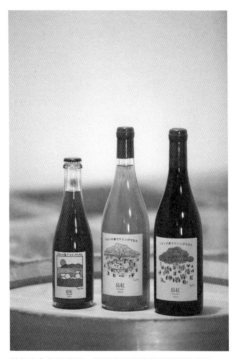

首批出貨的葡萄酒。酒標為伊東豊雄所繪製的插畫。

攝影｜藤塚光政

位於大山祇神社參道旁的「大三島‧眾人之家」。

攝影｜藤塚光政

162

「大三島・眾人之家」的一樓，現在為咖啡館與雜貨店。

攝影｜藤塚光政

來。留下來的人們日漸年邁，連蜜柑的栽培都難以繼續，進而逐步成為極限村落。前幾天計程車司機還告訴我，因為「瀨戶內海島浪海道」的開通，將可能讓這座島變得更加冷清。

我將來也想要在大三島蓋房子，然後過著往來於東京與這座島的生活。不過由於目前還是過著每天被工作所追趕的生活，因此尚未具體成形。──土地是已經買了，究竟甚麼時候才能建造我的大三島之家呢？

還想對建築再多一點講究

もうちょっと建築にこだわりたい

今後的建築，要如何再次重組人與自然及建築之間的關係呢？

如今已經無法回到現代以前的時空了。那麼，超越現代主義之後，要怎麼做才能恢復建築與自然的關係？——我以「內在的自然」來思考。

中澤新一先生的散文集《雪片曲線論》中，關於西藏建造密教寺院的〈建築的倫理〉一文，給了我重要的提示。西藏蓋寺廟的時候，即使是被自然環繞的藏人們，也無法使用自然系統本身來做建築，而是使用幾何學。然而就算是運用幾何學所蓋的建築，在進到裡面時，會在其中感受自然的復甦，這部分是那篇文章的核心。

雖然這和外部的自然並不一樣，但卻是直接訴諸五感而顯現出來的另一個自然；中澤先生用宛如在母體內部來形容。但那個「內部的自然」究竟會是什麼？——一直以來都讓我相當在意。

也就是說，那和到處都是的一般「自然」並不相同，如果那是透過人的介入所製造出來的另一個自然的話，我相信處於現代的我們也能夠想像吧。例如攝影家畠山直哉先生在拍攝自然的照片時，當中表現出來的自然，就像是他內在的某種精神產生的自然。

同樣的事情，建築做不到嗎？我認為正因為是被抽象化的，所以也就更能做出讓許多人都能共感的空間。

「仙台媒體中心」（二○○○年）是我開始思考「內在自然」的時期，同時也是我個人認為最成功的一個建築案例。至於位於岐阜市的複合設施「大家之森・岐阜媒體中心」（二○一五年）與「臺中國家歌劇院」（二○一六年），也是我實現了另一個自然的好作品。

來訪的人，姑且不論他們是否覺得自己處於自然當中，即使不是特地來到這裡閱讀、不是來這聽歌劇，總之就是成了人們樂於聚集的場所，那既不是因為方便，也不是因為特別優秀的功能。這些作品的共通之處，在於能讓自己的身體得到充分的、自在的展現。人們之所以能夠產生同感，乃是因為透過身體的溝通得以達成。

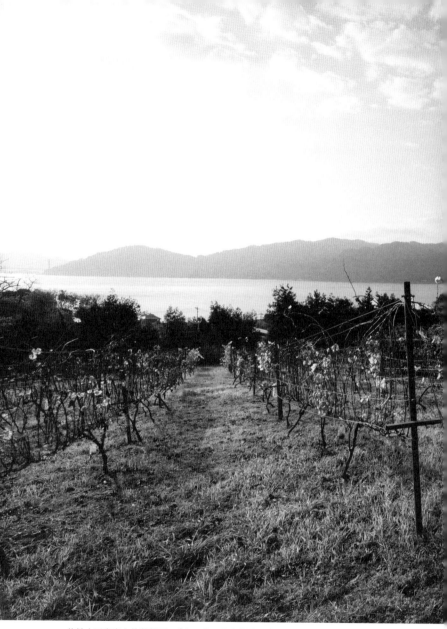

位於大三島高台的葡萄田。「大三島・大家的釀酒廠」由伊東豐雄擔任負責人，
移住到島上的川田祐輔所經營。

攝影｜藤塚光政

雖然我並不知道能不能把這稱之為「美」，但在追求這樣的空間時，比起大談所謂的社區或者造鎮，感覺不是更有說服力嗎？

如果能創造出訴諸五感的美麗空間，人們就會自動地聚集過來。

空間不完結在建築師的自命不凡，重點是能否超越個人、能否喚起他人的同感，才是勝負的關鍵，因此若被人們問起為什麼要這麼做，也就是失敗了。因此，重點在於自己該如何捨棄單純用頭腦來思考，而從身體，用身體最深處的力量來創造建築。

我開始經營設計事務所的七〇年代，剛好是日本大改變的時期，是以「批判」為動力來創造建築的時代。不過，創作建築，明明就是為了人們、為了社會而所以存在的，又為什麼非得將批判轉換成創作建築的能源不可呢？——我一直都認為這裡頭存在著矛盾。

170

九〇年代，我開始參與公共建築之後，卻老是批判公部門。究竟該怎麼樣，才能更正面地思考建築呢？又該如何填補這樣的落差呢？──對我而言，這是個很大的課題。

我現在看著年輕的建築師們，雖然覺得他們處理 Share House（合租住家）與 Share Office（共享辦公室）的方法，以及進行閒置老屋的改造等是正面的，可是他們看起來似乎沒有想創造出美麗事物。或許他們對美毫不關心，或許他們直接放棄了。雖然他們透過合租住家或共享辦公室等建築案，能在往後改變「家」組成的樣貌和隱私等概念，可以更積極的改變社會，我也認同那是非常有趣的事，但我還是想更講究建築之美。

雖然現代化在今後無論如何開展也不會有什麼改變，不過，我將持續挑戰，創造出屬於全新現代的美麗建築。

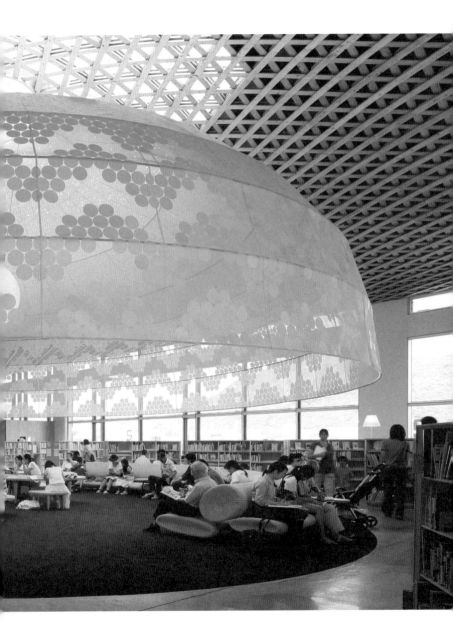

172

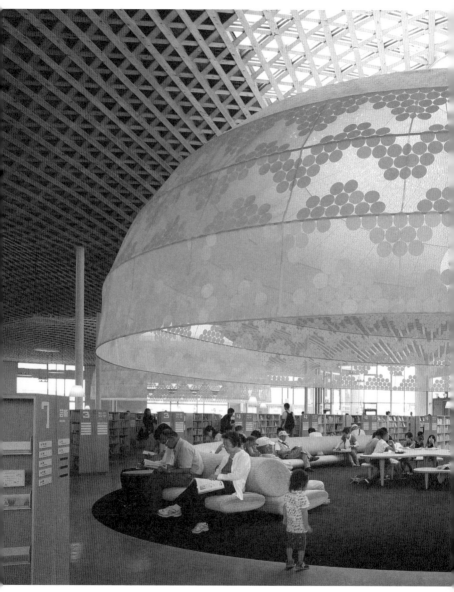

「大家之森・岐阜媒體中心」二樓的岐阜市立中央圖書館。
在白色公共藝術品之下，自然地聚集了許多民眾。

攝影｜中村 絵

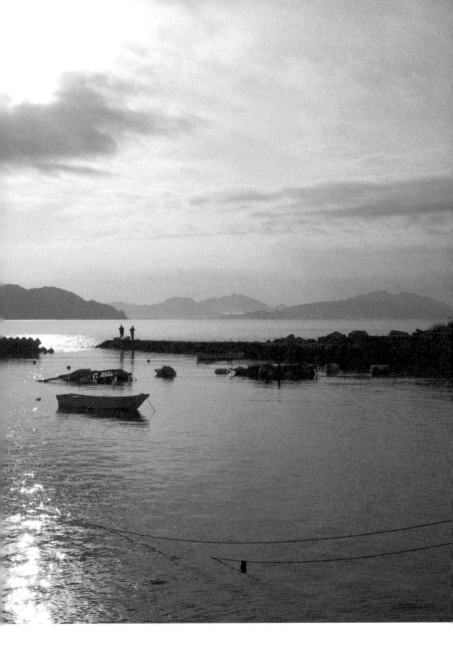

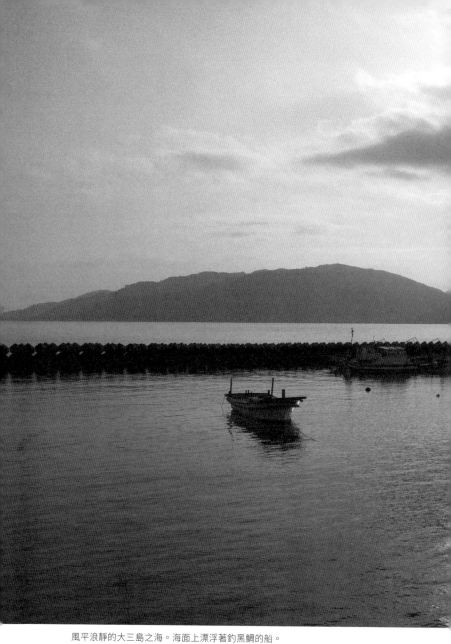

風平浪靜的大三島之海。海面上漂浮著釣黑鯛的船。

攝影｜藤塚光政

いくら外出自粛をするように言われても、昼間のカフェは満席である。身の危険を賭してまで人は家に籠っていられない。人はやはり人に会わないと安心出来ない。建築はん人の集まる場所をつくる仕事なのだと改めて思わずにいられない。

無論再怎麼被告誡必須「外出自肅」（審慎考慮外出與否、不做不必要的外出），白天的咖啡廳也依然都還是客滿的。就算賭上生命的危險還是無法一直關在家裡。人果然不和人們碰面是沒辦法安心的。這讓我不禁再次感到建築就是一份創造讓人們得以集合之場所的工作啊。

一九四一年　〇歲　　六月一日，京城（現在的首爾）出生。父親伊東槙雄於三井物產旁系織品製造公司工作，伊東豐雄為季子長男，上面有兩位姐姐。

一九四三年　二歲　　和母親及姐姐移居到父親的故鄉——長野縣諏訪郡下諏訪町。

一九四五年　四歲　　父親於日本敗戰前歸國，在下諏訪蓋暫時性的簡易宿舍（barrack）。

一九四八年　七歲　　進入小學就讀。

一九五一年　一〇歲　父親在諏訪湖畔蓋了住宅，開始經營販賣味噌的商店。過著每天眺望諏訪湖的日子。家裡拉了引進當地溫泉的管路，而養成了早晚都要入浴的習慣。

一九五三年　一二歲　父親過世。在親戚們所製作的一百冊限量的遺稿集《青華》中，寫了一篇以〈父〉為題的作文。

一九五四年　一三歲　進入諏訪的中學就讀。熱衷打棒球。

一九五六年　一五歲　在高中入學測驗前，轉學到東京的大森六中讀書。

一九五七年　一六歲　進入東京都日比谷高校就學。母親在東京中野蓋了新家，設計者是蘆原義信。

178

一九六〇年　一九歲
日比谷高校畢業。報考東京大學文科一類（法學部）不合格，過了一年留級生的生活。夏天則改報考理組。

一九六一年　二〇歲
進入東京大學理科一類（工學部）就讀。

一九六二年　二一歲
在決定專業科目的時候，以消去法選擇了建築學科。

一九六四年　二三歲
獲得大學畢業後前往菊竹事務所工作的許可。
於暑假前往菊竹清訓建築設計事務所打工，對建築的趣味性開竅。

一九六五年　二四歲
從東京大學工學部建築學科畢業，獲得畢業計畫賞。
進入菊竹清訓建築設計事務所。擔任在東急田園都市線之丘陵地帶的開發案「Pair City」等。

一九六九年　二八歲
從菊竹清訓建築設計事務所離職。

一九七〇年　二九歲
第三次考試合格，取得一級建築士資格。

一九七一年　三十歲
結婚。設立株式會社 Urban Robot。
完成了獨立後的第一件建築「鋁之家」（神奈川）。

一九七六年　三五歲　設計姐姐的家「中野本町之家」（東京），在自宅前的基地上完工。日本航空售票櫃台邀請設計競圖獲得首獎。

一九七八年　三七歲　「PMT大樓——名古屋」（愛知）竣工。

一九七九年　三八歲　公司改組為「株式會社伊東豐雄建築設計事務所」。

一九八一年　四〇歲　出版共同翻譯的著作《矯飾主義與現代建築》（彰國社）

一九八四年　四三歲　在拆掉中野的自宅的基地上完成了「銀色小屋」（東京）。一九八一年竣工的「笠間之家」（茨城）獲得了第三屆的日本建築家協會的新人賞。

一九八五年　四四歲　發表「東京遊牧少女的包」（東京）。

一九八六年　四五歲　以「銀色小屋」贏得一九八五年度日本建築學會賞作品賞。我一邊聽著日本建築學會的會長蘆原義信對我嘀咕說「這是把我設計的家給拆掉後蓋出來的呢」，一邊接受表彰領取這個獎。「橫濱風之塔」（神奈川）、「Restaurant Bar・Nomad」（東京）竣工。

180

一九八九年　四八歲　「Sapporo Beer 北海道工場 Guest House」（北海道）竣工。
撰寫以〈若不浸入消費之海就不會有新建築〉為題的隨筆散文於《新建築》十一月號發表。著作《風之變體》出版。

一九九〇年　四九歲　以「Sapporo Beer 北海道工場 Guest House」獲得第三屆村野藤吾賞。
「中目黑T大樓」（東京）竣工。

一九九一年　五〇歲　第一件公共建築「八代市立博物館・未來之森 Museum」（熊本）竣工。

一九九二年　五一歲　以「八代市立博物館・未來之森 Museum」獲得每日藝術賞。
著作《Simulated City》（INAX出版）出版。

一九九三年　五二歲　「下諏訪町立諏訪湖博物館・赤彥紀念館」（長野）、「松山ITM大樓」（愛媛）竣工。

一九九五年　五四歲　「八代廣域消防本部廳舍」（熊本）竣工。

一九九六年　五五歲　「長岡 Lyric Hall」（新潟）竣工。

一九九七年　五六歲　「大館樹海巨蛋」（秋田）竣工。

一九九八年　五七歲　以「大館樹海巨蛋」獲得一九九七年度藝術選獎文部大臣賞。

　　　　　　　　　　著作《中野本町之家》（共著，SUMAI圖書館出版局）

一九九九年　五八歲　以「大館樹海巨蛋」獲得第五五屆日本藝術院賞。

　　　　　　　　　　「大社文化會館」（島根）竣工。

二〇〇〇年　五九歲　「櫻上水K邸」（東京）、「仙台媒體中心」（宮城）竣工。

　　　　　　　　　　著作《透層的建築》（青土社）出版。

二〇〇二年　六一歲　設計位於英國倫敦的海德公園內之臨時性的活動設施「Serpentine Gallery Pavilion 2002」，限定公開。

　　　　　　　　　　「Brugge Pavilion」（比利時）竣工。

二〇〇三年　六二歲　以「仙台媒體中心」贏得二〇〇三年度日本建築學會賞作品賞。

　　　　　　　　　　「港都未來線地下鐵元町・中華街站」（神奈川）竣工。

二〇〇四年　六三歲　「松本市民藝術館」（長野）、「TOD'S表參道大樓」（東京）竣工。

二○○五年　六四歲　　「福岡 Island City 中央公園體驗學習設施 Gulin Gulin」（福岡）、「MIKIMOTO Ginza 2」（東京）竣工。

經手設計在長野松本市民藝術館上演的「費加洛婚禮」的舞台裝置。

就任 Kumamoto Artpolis（熊本藝術之都）第三任總策展人。

著作《道之家（想告訴孩子的家之繪本 08）》（Index Communications）

二○○六年　六五歲　　「瞑想之森・市營火葬場」（岐阜）、「Vivo City」（新加坡）、「Cognacq-Jay 醫院」（法國）、「巴塞隆納展示中心 Granvia City 會場擴張計畫」（西班牙）竣工。

舉辦「伊東豐雄建築──新的現實」展（東京 Opera City Art Gallery）。

皇家英國建築家協會（RIBA）皇家金牌獎。

以「仙台媒體中心」獲得第一〇屆公共建築賞（國土交通大臣表彰）文化設施部門受賞。

著作《關於建築世界的十個冒險》（彰國社）出版。

二○○七年　六六歲　　「多摩美術大學圖書館（八王子）」（東京）竣工。

二○○八年　六七歲　　「座・高圓寺」（東京）竣工。

獲得二○○八年第六屆 Austria Frederick Kiesler 建築藝術賞。

二〇〇九年　六八歲　「二〇〇九高雄世界運動會主場館」（台灣）竣工。

獲得馬德里美術協會（CBA）金牌獎。

二〇一〇年　六九歲　「Bellevue Residence」（新加坡）竣工。

「伊東建築塾　NPO 思考今後的建築」啟動。

獲得二〇〇九年度朝日賞、第二三屆高松宮殿下紀念世界文化賞。

《NA建築家系列　伊東豐雄』（日經BP社）出版。

二〇一一年　七〇歲　仙台市宮城野區的臨時住宅基地內之「眾人之家」（宮城）計畫啟動與竣工。「今治市伊東豐雄建築博物館」（愛媛）竣工。

與伊東建築塾的主要成員一起開始在大三島的活動。

二〇一二年　七一歲　擔任釜石復興計畫總監。

「釜石市商店街眾人之家‧かだって（做伙來）」「陸前高田眾人之家（岩手）竣工。

擔任於義大利舉辦之威尼斯建築雙年展日本館總策展人，於國家館部門贏得金獅獎。

以《在這裡、建築、是可能的嗎？》——威尼斯建築雙年展日本館的意圖〉為題執筆於《新建築》十月號刊登的論文。

二〇一三年　七二歲

參加新國立競技場的「基本構想國際設計競圖」，入圍最終選考的十一案後敗退。

著作《建築的大轉換》（合著，筑摩書房）、《從那天起的建築》（集英社）。

獲得普立茲克建築獎。

「東松島兒童的眾人之家」「岩沼眾人之家」（宮城）、「釜石漁師的眾人之家」（岩手）、「台灣大學社會科學院院館」（台灣）竣工。

「伊東建築塾　惠比壽 Studio」竣工，為公開講座之舉辦與塾的活動據點。

作品集《伊東豐雄的建築 I 1971-2001》（TOTO 出版）出版。

二〇一四年　七三歲

南洋理工大學學生宿舍「Capital Green」（新加坡）、「釜石大家的廣場」（岩手）竣工。

作品集《伊東豐雄的建築 II 2002-2014》（TOTO 出版）出版。

二〇一五年　七四歲

「大家之森・岐阜媒體中心」（岐阜）、「山梨學院大學國際 Liberal Arts 學院棟」（山梨）、「相馬兒童的眾人之家」（福島）竣工。

參與新國立競技場的第二次競圖，以極微差距落敗。

二〇一六年　七五歲　「臺中國家歌劇院」（台灣）、「Barroco International Museum Puebla」（墨西哥）、「南相馬大家的遊戲場」（福島）竣工。

「大三島・眾人之家」開幕。

作品集《GA ARCHITECT TOYO ITO》（ADA Editor Tokyo）出版。

著作《以「建築」改變日本》（集英社）、《日本語的建築》（PHP研究所）。

二〇一七年　七六歲　獲得UIA（國際建築師協會）金牌獎。

著作《冒險的建築》（左右社）。

二〇一八年　七七歲　「川口市邂逅之森」（埼玉）、「信每Media Garden」（長野）、「新青森線綜合運動公園田徑場」（青森）竣工。

獲選文化功勞者。

著作《邁向21世紀的建築》（X-Knowledge）出版。

二〇一九年　七八歲　一月罹患腦幹阻塞中風入院，在歷經復健後復歸。

十二月，於大三島拍攝本書使用的寫真照片。

事務所設立四十週年紀念活動的開幕之際熱烈唱著北島三郎的〈慶典〉，伴舞者是事務所的成員。二〇一一年二月廿一日在「座・高圓寺」。

照片

封面, P.23, P.140, P.142~151, P.153, P.159, P.160-163,
P.168-169, P.174-175
HELICO 藤塚 光政 (FUJITSUKA Mitsumasa)

P.32-33
伊藤 トオル (Ito Toru)

P.47, P.48
多木 浩二 (Koji Taki)

P.52-53
©National Taichung Theater is built by the Taichung City
Government, Republic of China(Taiwan)

P.172-173, back cover
中村 絵 (Kai Nakamura)

國家圖書館出版品預行編目(CIP)資料

相聚於美麗的建築中/伊東豐雄作;謝宗哲譯. -- 初版. --
臺北市:遠流出版事業股份有限公司, 2021.9
　面;　　公分
譯自:伊東豊雄:美しい建築に人は集まる
ISBN 978-957-32-9100-8(精裝)

1.伊東豐雄 2.傳記 3.建築師 4.日本

920.9931　　　　　　　　　　　　110005976

相聚於美麗的建築中

美しい建築に人は集まる

作　　　者——伊東豊雄
譯　　　者——謝宗哲

主　　　編——許玲瑋
翻譯監修——高彩雯
中文校對——魏秋綢
封面設計——許晉維　·　口米設計
內頁版型——口米設計

發 行 人——王榮文
出版發行——遠流出版事業股份有限公司
地　　　址——104005 台北市中山北路一段11號13樓
電　　　話——（02）2571-0297
傳　　　真——（02）2571-0197
著作權顧問——蕭雄淋律師
遠流博識網 http://www.ylib.com

Nokosukotoba KOKORO BOOKLET
Ito Toyo –Utsukusii Kenchiku ni Hito wa Atsumaru
Copyright © Ito Toyo 2020 All rights reserved.
Originally published in Japan by Heibonsha Limited, Publishers, Tokyo
Chinese (in Traditional Chinese character only) translation rights arranged with
Heibonsha Limited, Publishers, Japan through LEE's Literary Agency, Taiwan

ISBN 978-957-32-9100-8（精裝）
2021年 9 月 1 日 初版一刷
2021年11月16日 初版二刷
（如有缺頁或破損，請寄回更換）定價380元
有著作權·侵害必究 Printed in Taiwan